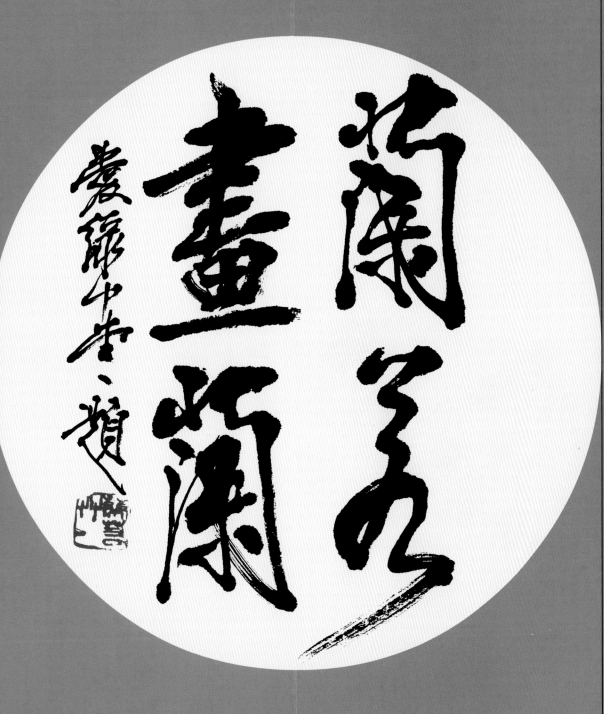

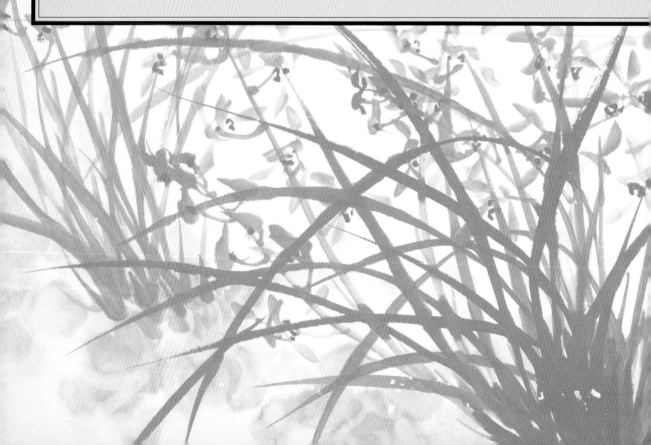

人尋味。王先生畫蘭，其人遺榮，可接而知。有獨抱

清高、抖擻塵垢者，有如潭水空明皓懷，如月

者，喜怒哀樂一以畫蘭抒發之。恰如張華雲先

生贈句所云先生荁蘭若先生。

趙子昂以書法畫竹，王先生以書法畫蘭，其題曰

常有剛健婀娜以媵畫。此束坡論書詩之，王先生於

此實有得於心。余嘗論其書法，取運歐陽信本上追

索靖，書之北派也。王先生之蘭見筆見墨虛盖縱歐

書得來，而陳院雲婀自成篆韻。

余興蘭若先生交游垂五十年，其畫蘭專集特出版，

屬余作序，雖自知譾陋何敢固辭，因就可知者諄掇見。

時人識王先生藝術之高超者皆過於余，所言不當幸

有以教之。

歲次庚辰秋月潮安蔡起賢

序

東坡嘗稱梅格，蘭、竹與菊亦各有其格，故
向來為高人名士所喜愛，畫家更常以入畫，蓋
其人有獨特之風格耶？如王蘭若先生舉凡翎毛、
花卉人物山水鱗甲皆見稱於時，而寫蘭更被視
為妙品蓋其畫蘭少作案上清供，而喜取象於
自然好繪叢蘭綠葉紛披繁花簇，或跼寒石，
或俯清流或傍修竹倚蒼松，畫態極妍咸自
出機杼未嘗猶人，每成巨幅，神出古異，如月之曙，
如氣之秋而獨標清奇。是辟境界拓堂廡者也。
昔王荊公論畫人物，難描者為意態。於寫花
木而人化以題其意態者更難然幽蘭笑人宮蘭
送客蘭露啼眼此李長吉之詩心卻成為王先生
畫蘭之意態。前人論詞，以有寄托為高，作畫亦如

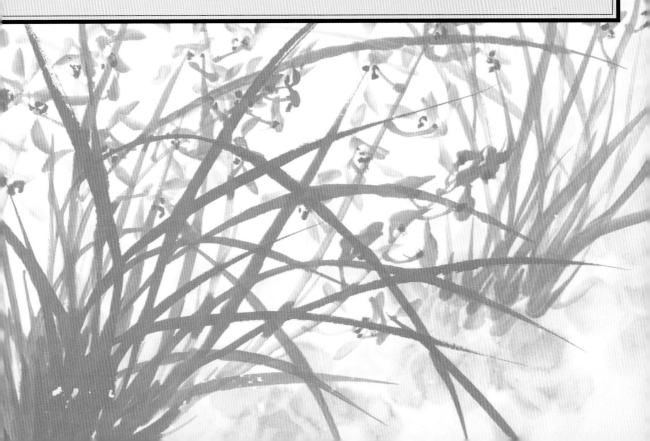

王兰若先生 1911年生于广东揭阳，原名勋略，曾用名者、庵，号爱绿草堂主。早年曾受教于粤东著名画家孙裴谷先生。1933年考入上海美术专科学校中国画系，深得刘海粟、诸闻韵、王个簃等前辈的耳提面命和赏识，1937年毕业后从事美术教育和创作活动，在揭阳、澄海、普宁、汕头各地任教。1945年在曼谷、新加坡等地与关山月联合举办画展。五六十年代在矿山劳动、下乡务农。七十年代后，先后在汕头工艺美术研究所、汕头画院工作。八十年代起，多次游历名山大川，收集创作题材，并出访泰国、澳大利亚、日本、香港、美国胜地。先后担任广东美协理事、汕头美协名誉会长、汕头市文联名誉主席、汕头画院名誉院长。

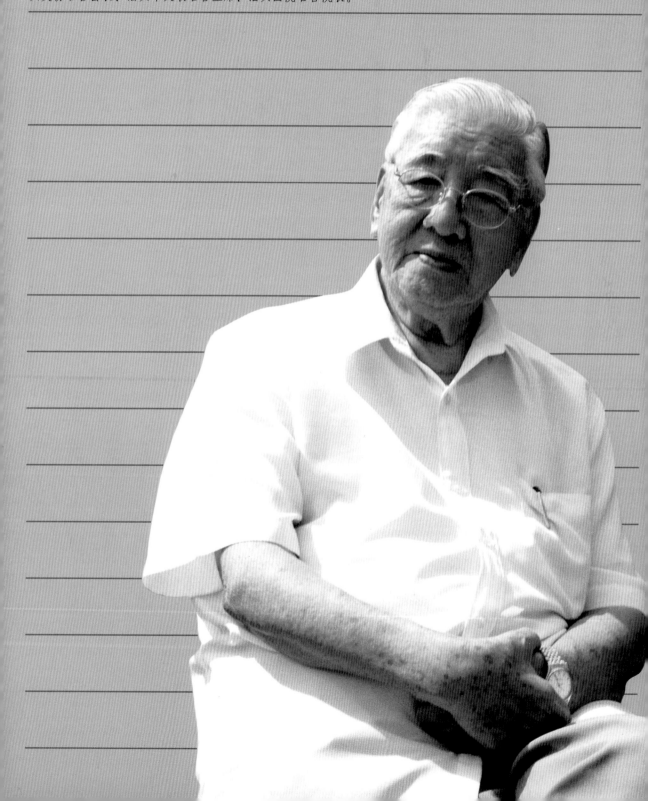

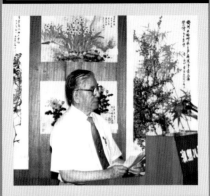

画兰须得劲气，然风致自不可少。东坡与子由论书云："刚健含婀娜，端庄什流利。"此语可为画兰不传之秘。我画兰时常题此语。书法与绘画用笔理法可谓相通。

兰自隋唐以来，已有画人将其画入，历代画兰越来越多，遂以成风。

兰竹笔就是专为画兰竹布制作的毛笔。其笔杆长笔锋长，用狼毫或鹿毫制成，蓄水量多，便于挥洒，所以画兰必须提得笔起。画兰提笔必须悬肘，空中着力，离纸较远，其运笔，手如掣电，绝忌凝滞，一迟疑则墨色坏矣，而叶不得势。所谓"执高眼灵，掌虚指活，笔有轻重，力无不均，劲气自得，风致自生"。矫健写出兰叶之弹性。至于左出、右出为顺逆第一笔，长短粗细任意撇出。第二笔交凤眼，第三笔破凤眼，以及钉头、鼠尾、螳螂肚诸法，以行笔之轻重粗细变化为之。有云："花易叶难，笔易墨难，形易韵难。势在不疾不迟则得笔，时在不湿不润则得墨，形在无意矜持而姿态横生则韵全。"

写兰叶用笔如凤翻翩——以动取势，叶有弹性，毋似茅韭，写花飘逸似蝶飞迁——浑厚多姿，风致挺然。幽姿生腕下，全靠笔墨为传神，此为写兰之真窍。

画花出梗，用笔自根从下而上谓之顺笔，从上而下，谓之逆笔。花从梗自上而下顺序发生，梗自苞出，花自梗出，花瓣五出，另唇瓣一，俗称舌，又称花心。写花用墨要有浓淡，画花瓣时，笔端先点清水，然后下笔，取一笔之中有浓淡变化的效果。用笔不宜太快，凝重浓着，以收花瓣浑厚之功。至于花，阴阳向背，左右顾盼，上下呼应，疏密穿插等等的变化，都要写得端庄而又婀娜，气韵自然生动，切忌平铺板滞。

点花心谓之为花开眼，须用焦墨、浓墨，或用胭脂、石绿等，笔端再醮墨点之。或二点、或三点，认真看准位置，点出花唇花药。此事关系整幅画神采，千万不可轻易视之。

至于画面构图如何摆布，上下左右中五个方面，再从偏上、偏下、偏左、偏右、偏中五个方面安排便成章法，再从高低长短阔狭着想，变化则更多。时或加上石头、翠竹、悬崖、山坡、平地、灵芝、荆棘，或高山流水，或风晴雨露，以及虚实主次的变化，更是千姿百态。撇兰叶用笔如书楷书，用浓墨间以淡墨写出前后层次，行笔要勒得住，方能力透纸背，刚健婀娜，端庄流利。至于长短粗细、疏密穿插要有致，构图切忌粗、浅、方、圆、结等毛病。余爱画野生兰之潇洒活泼，花繁叶茂，神旺气足，悬崖饮露，以日月为友，任风吹雨

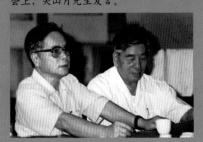

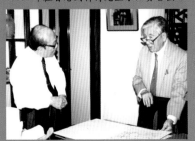

1989年在美国举办画展巧遇老校长刘海粟先生。

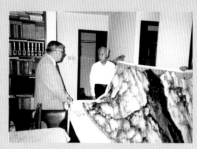

1986年在香港饶宗颐先生家观画

打，霜欺雪压，怡然生于高山崖阴，根固叶茂，花雅气清，经久不凋，堪称天下第一香。

兰与蕙同科两种。兰：一茎一花，有时二花，称并头花；蕙：一茎数花，多至二十来花，不等，其花尤具诸多变化，有尖瓣、梅花瓣、荷花瓣等品种。野山兰下山后经人工培植选择，现在品种繁多。我国兰花产地有浙江、福建、湖南、河北，广东潮汕的凤凰山、大北山、铁山等地也自古多产名兰。

潮汕产兰地区，余都到过，曾写诗记其事："揭西采得独占春，铁岭幽兰别有神，凤凰重游卅五载，天池又逢玉麒麟。"潮汕地区精心养兰者甚多，也从下山兰中培养出许多名贵的品种来，如"水晶龙"、"三舌红花"、"银凤"、"银华"等等。中国第一奇花——"神州奇"的栽培者陈七雄先生(台湾)曾赠兰与我，我有诗记事："七雄赠兰索画兰，名种培自阿里山，大屯麒麟玉狮子，腾空飞进爱绿堂。"

自古以来，爱兰、画兰、赞兰的文人高士甚多。屈原《离骚》中有"沅有芷兮澧有兰"；"余既滋兰之九畹兮，又树蕙之百亩。"屈原喜以秋兰为佩，君子怜爱芳草。宋郑所南画兰，多花叶萧疏，露根而不着土，寓赵宋沦亡之意。几撇兰，几朵花竟如此动人情意。元之赵仲穆——赵雍，兰竹秀丽挺拔，刚健婀娜。明代文徵明衡山居士，画兰气韵神采均有独到之处。徐渭天资过人，所作兰石挺拔刚健，下笔神旺气足，构图奇特。八大山人、清湘老人，皆为朱明后代，画兰笔简意深。清湘老人写兰，多姿多彩，变化无穷。我曾临其兰石长卷，启发甚多。郑板桥兰竹书法都有独家面目，我对他的画兰风格，以及所题兰竹诗句都很赞赏。"扬州八怪"除郑板桥外，还有金农、李方膺、李复堂都长于画兰，画面各异，表现了各自的精神气质。王铎书法、诗文、山水、花卉均佳。我曾在王铎家乡——孟津拟山园观其石刻，书法各体具备，兰花尤为秀色多姿，揣摩多时，写诗赞之："翥凤腾龙熠熠辉，风流文采万年垂。拟山园里问王铎，四百年来存者谁？"日本书家对王铎书法极为崇拜，二玄社为其印了十来册书法行世。

上面所提到的这些学者，都是善书能画，学问深厚。读书、写字、作画三路并进，方能把画画好。其实画兰与书法脉脉道理相通，所以我甚欣赏东坡与其弟子由论书的道理，故引以为画兰不传之法。

2003年8月于爱绿草堂

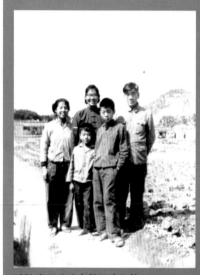

1971年下放故乡揭阳塘边村

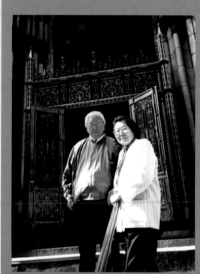

1991年与夫人在法国

1989年与夫人在美国

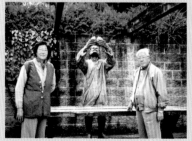

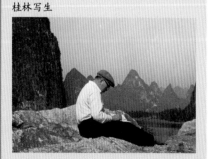

桂林写生

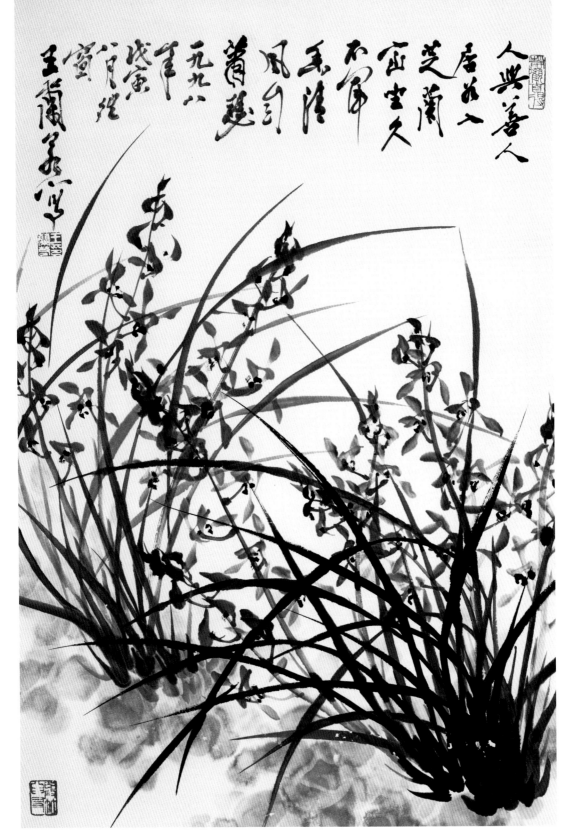

清风　70 x 46 cm　1998年

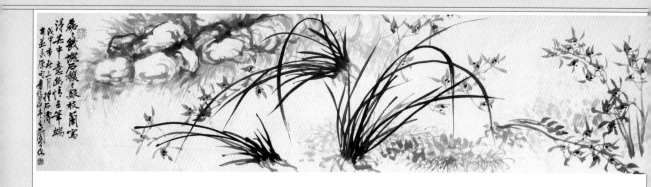

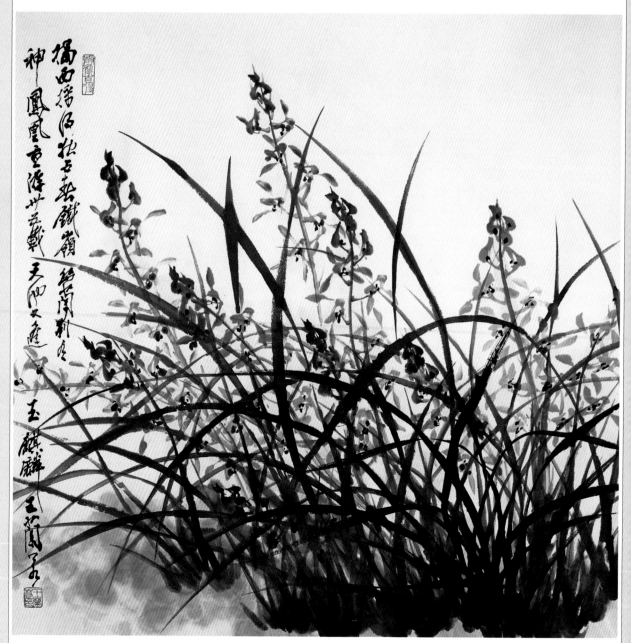

玉麒麟　70 x 70 cm　1998 年

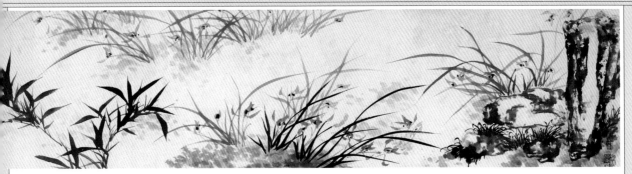

临大涤子兰竹卷　35 x 280 cm

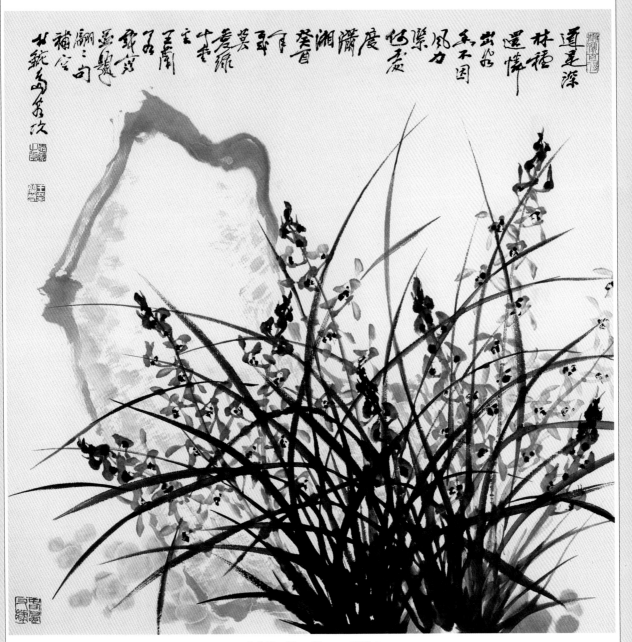

出谷香　70 x 70 cm　1993年

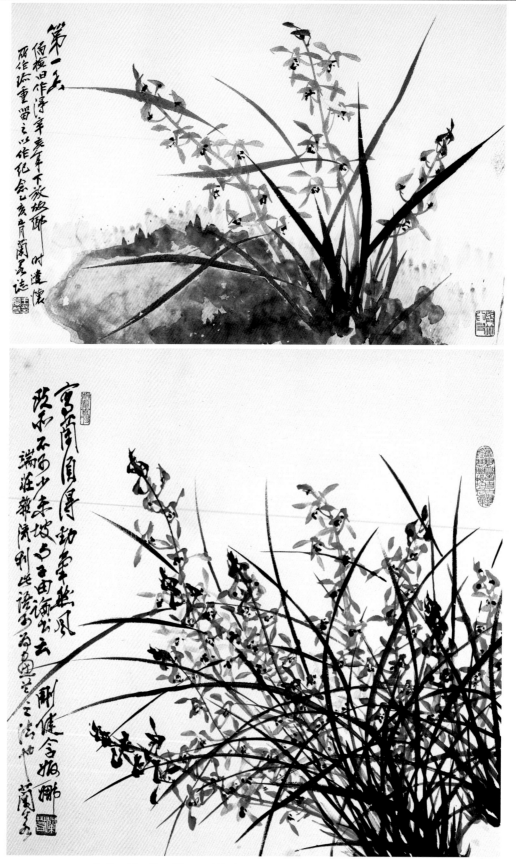

上.第一香　46 x 70 cm　1993年　　下.墨兰　70 x 70 cm　1993年

画兰题句

在广州儿子家

兰具四清：神清、色清、气清、韵清。故余喜画兰，尤喜种兰。

写兰画花有点梅瓣、荷瓣、尖瓣之分。无论画法如何，用墨用色都要注意水分之深浅浓淡。生机清发，求神求韵，用笔取势。姿生腕底，笔墨为传神，难矣哉！

兰叶有交凤眼、破凤眼等组织，其撇叶要提按高低，不呆不滞，毋犯结团，方菱、直行、平行诸毛病，写出宽闲自在，落落大方，端庄流利气概。假若笔力柔弱，出手如韭如茅，则败矣。

宋人作画，千笔万笔，无笔不简；元人寥寥数笔，无笔不繁。工者易，至拙者难矣。画兰布叶，少不寒悴，多不纠纷，自然繁简，得其所宜矣。

写生画兰，若缀怪石，略加点染，不独韵致横生，且可令兰德不孤也。

板桥写字如作兰，波磔奇石形翩翩；板桥作兰如作字，秀叶疏枝见幽致。

兰蕙之叶刚柔粗细有别，粗不似茅，细不似韭，斯得矣。写兰难在花，写蕙难在叶，叶与花俱工，安顿要妥贴，一箭不适，便无生意。

写兰须得劲气，然风致亦自不可少。东坡与子由论书云："刚健婀娜，端庄杂流利。"此语可为画兰之法也。

画兰五十年，执笔便欣然。幸遇潇湘客，长留翰墨缘。

友人赠我二巨石，老夫石上种兰竹。兰蕙花开春满庭，几竿修竹亦不俗。

欲寄一枝嗟远道，春风庭院又春深。

垂枝如带露，抱蕊似含情。幽姿生腕底，笔墨为传神。

峭壁一千尺，兰花在空碧。清流从天降，伸手折不得。

友人送我怪石，植以墨兰，十年来生气勃勃，每入春则绽花数十，爱得草堂，清香四溢，主人尘襟顿爽。

风又飘飘，雨又潇潇，雪来消，记得赏兰打浦桥。

兰之为香，蔼然香远，微风过处，爽人襟怀，一盆置室，而满座馥郁，所谓气压群芳而香盖一国者也，至于长叶葳蕤，经冬犹绿，紫茎联娟，俯仰入画。凡草不得间其荣，众卉未能齐其雅，是以腾风声于汉篇，咏秀质于楚赋，则有在也。故以国香清之。

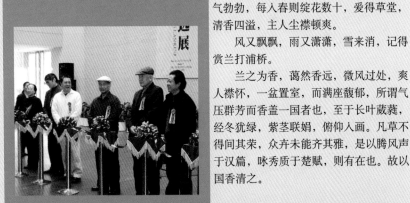

2003年广东美术馆举办"王兰若捐赠作品选展览"开幕式上。

"王兰若捐赠作品选展览"环境一角

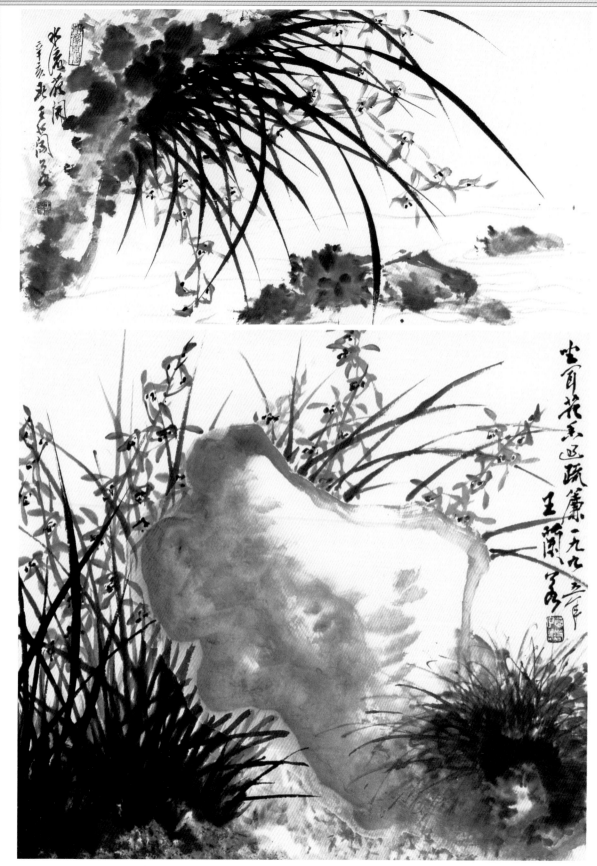

上.水流花开　46 x 70 cm　1997年　　下.坐闻花香　70 x 70 cm　1995年

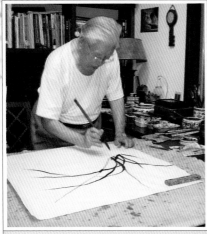

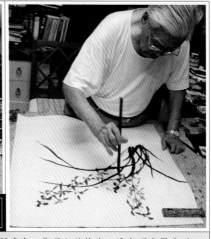

历代名家论画兰

画梅谓之写梅，画竹谓之写竹，画兰谓之写兰，何哉？盖花之至清，画者当以意写之，不在形似耳。陈去非诗云："意足不求颜色似，前身相马九方皋"，其斯之谓欤。（元）汤垕《画论》

元僧觉隐曰："吾尝以喜气写兰，怒气写竹。"盖谓叶势飘举，花蕊吐舒，得喜之神。竹枝纵横，如矛刃错出，有饰怒之象耳。彼佛者流，即金容玉毫，从九品涌出者，亦观力所就，矧草木庶品乎？孔孙兰竹擅妙，古人之法，已无不窥，因其请益，特助此世外一则语。（明）李日华《六砚斋笔记》

凡初学必先炼笔，笔宜悬肘，则自然轻便得宜，遒劲而圆活。用墨须浓淡合拍，叶宜浓，花宜淡，点心宜浓，茎苞宜淡，此定法也。（清）王概《芥子园画传 二集》

画墨兰自郑所南、赵彝斋、管仲姬后，相继而起者，代不乏人，然分为二派。文人寄兴，则放逸之气，见于笔端；闺秀传神，则幽闲之姿，浮于纸上，各臻其妙。赵春谷及仲穆以家法相传，扬补之与汤叔雅则甥舅媲美。杨维干与彝斋同时皆号子固，且俱善画兰，不相上下。以及明季，张静之、项子京、吴秋林、周公瑕、蔡景明、陈古白、杜子经、蒋冷生、陆包山、何仲雅辈出，真墨吐众香，砚滋九畹，极一时之盛。管仲姬之后，女流争为效颦，至明季马湘兰、薛素素、徐翩翩、杨宛若，皆以烟花丽质，绘及幽芳，虽令湘畹蒙羞，然亦超脱不凡，不与众草为伍者矣。（清）王概《芥子园画传 二集》

凡画皆摹写形似，唯写兰竹只写影。写影者，写神也。脱不得神，则影亦失之，何况形似乎。（清）汪之元《天下有山堂画艺》

两丛交互，须知有宾主，有照应。（清）汪之元《天下有山堂画艺》

郑所翁写兰不著地坡，何况于石。云林山水学写人，此高人意见，偶有所感发，非理之必然也。后人不当借意避之。余每作墨兰，多俪以怪石，否则或竹或芝草之类。略加点缀，不独韵致生动，且令兰德不孤，安用矫情坭古，好奇以绝俗也。（清）汪之元《天下有山堂画艺》

写兰之法，多与写竹同。而握笔行笔，取势偃仰，皆无二理。然竹之态度，自有风流潇洒如高人才子，体质不凡，而一段清高雅致，尚可摹拟。惟兰蕙之性，天然高洁，如大家主妇、名门烈女，令人有不可犯之状。若使俗笔为此，便落妾媵下辈，不足观也。学者思欲以庄严体格为之，庶几不失其性情矣。（清）汪之元《天下有山堂画艺》

水墨兰竹之法，至近日不可问矣。然操管者，人人自谓兰出郑、赵，竹出文、吴，世亦从而和之。不知兰叶柔弱而光滑，竹叶散碎而欲脱，至其衬贴坡石，一味杜撰，即或时目可蒙，而欲邀赏家一盼，断不能也。（清）张庚《国朝画徵续录》

僧白丁画兰，浑化无痕迹。万里云南，远莫能致，付之梦想而已。闻其作画，不令人见，画毕干坤，用水喷噀，其细如雾，笔墨之痕，因兹化去。彼恐贻讥，故闭户自为，不知吾正以此服其妙才妙想也。口之噀水，与笔之蘸水何异？亦何非水墨之妙乎！石涛和尚，客吾扬州数十年，见其兰幅，极多亦极妙，学一半，撇一半，未尝全学，非不欲全，实不有全，亦不必全也。诗曰："十分学七要抛三，各有灵苗各自探，当面石涛还不学，何能万里学云南"。（清）郑板桥《板桥题画》

写兰以明文门之法为正宗，可以追溯鸥波而上，此外过高则难攀跻，稍下又流入时派矣。（清）范玑《过去庐画论》

学者宜先学简，而后学繁。（清）王寅《兰谱》

春兰最早，正、二月即开。茎长三寸，层苞，花五瓣，三长二短，心如象鼻，紫文如贝，著里处两旁超起色白，上

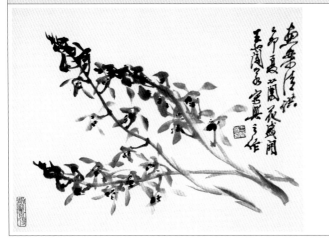
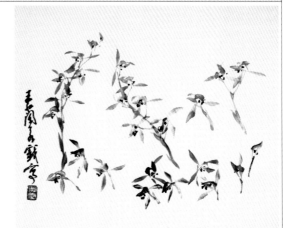

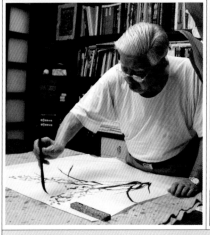
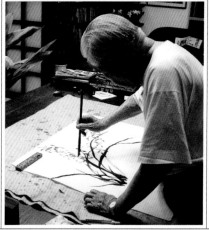
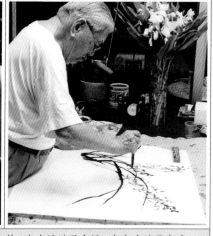

另一青子三角末微红，即花后结苏者也。叶长条尺余，阔三四分，背有剑脊，经冬不凋。此花本生于深林山泽中，取贮盆盎经年，则叶短而花高，香气弥郁，一茎一花，间有双花者。又有翠兰、蜜兰、红兰，而以素心者为贵。其大者为燕衔珠，香达户外，花开月余，采之风干，可疗心疼。又建兰似蕙，一干数朵，叶阔而直上，香袭人。又汉中兰亦干生，花叶俱小，皆夏秋间开。至冬兰则花大而不香，以开在冬月也。(清) 邹一桂《小山画谱》

总法

写兰之妙，气韵为先。墨须精品，水必新泉。砚涤宿垢，笔纯忌坚。先分四叶，长短为先。一叶交搭，取媚取妍。各交叶畔，一叶仍添。三中四簇，两叶增全。墨须二色，老嫩盘旋。瓣须墨淡，焦墨萼鲜。手如掣电，忌用迟延。全凭写势，正背敧偏。欲其合宜，分布自然。含三开五，总归一焉。迎风映日，花萼娟娟，凝霜傲雪，叶半垂眠。枝叶运用，如凤翩翩。葩萼飘逸，似蝶飞迁。壳皮装束，碎叶乱攒。石须飞白，一二傍盘。车前等草，地坡可安。或增翠竹，一竿两竿。荆棘旁生，能助其观。师宗松雪，方得正传。(清) 王概《芥子园画传 二集》

画兰先撇叶，运腕笔宜轻。两笔分长短，丛生要纵横。折垂当取势，偃仰自生情。钩剔形前后，须分墨浅深，添花仍补叶，攒箨更包根。淡墨花先出，柔枝茎更承。瓣宜分向背，势更取轻盈。茎里织包叶，花分浓墨心。全开方上仰，初放必斜倾。喜霁皆争向，临风似笑迎。垂枝如带露，抱蕊似含馨。五瓣休如掌，须同指曲伸。蕙茎宜挺立，蕙叶要强生。四面宜攒放，梢头渐缀英。幽姿生腕下，笔墨为传神。(清) 王概《芥子园画传 二集》

宓草氏曰：每种全图之前考证古人，添以己意。必先立诸法，次歌诀，次起手诸式者，便于循序求之，亦如学字之初，必先撇画省减以及繁多，自一笔二笔至十数笔也。

故起手式，花叶与枝，由少瓣以及多瓣，由小叶以及大叶，由单枝以及丛枝，各以类从。俾初学胸中眼底，如得永字八法，虽千百字，亦不外乎是。庶学者由浅说而深求之，则进乎技矣。(清) 王概《芥子园画传 二集》

写兰自左而右者，顺且易，自右而左者，逆且难。但先熟习其自左而右，则自左而右者不飞而能矣。必使左右并妙，然后为佳。(清) 汪之元《天下有山堂画艺》

用笔虽同写竹，必先在于得势，长短高下，安顿得宜。落笔未发，须避前面交叉，落笔既发，须让后来余地。花后添插数叶，则丛丛深厚，不坠浅薄之病矣。(清) 汪之元《天下有山堂画艺》

钩勒兰蕙，古人已为之，但属双钩白描，是亦画兰之一法。若取肖形色，加之青绿，则反失天真，而无丰韵，然于众体中，亦不可少。(清) 王概《芥子园画传 二集》

画叶法

画兰全在于叶，故以叶为先。叶必由起手一笔，有钉头、鼠尾、螳肚之法。二笔交凤眼，三笔破象眼，四笔、五笔宜间折叶。下包根箨，式若鱼头。成丛多叶，宜俯仰而能生动，交加而不重叠。须知兰叶与蕙异者，细柔与粗劲也。入手之法，略具如此。(清) 王概《芥子园画传 二集》

写兰叶，旧说有凤眼螳肚诸名色。然文人墨戏，宁必拘拘成法。(清) 陈选《墨兰谱》

画叶有左右式，不曰画叶，而曰撇叶者，亦如写字用撇法。手由左至右为顺，由右至左为逆。初学须先顺手，便于运笔，亦宜渐习逆手，以至左右兼长，方为精妙。若拘于顺手，只能一边偏向，则非全法矣。(清) 王概《芥子园画传 二集》

叶虽数笔，其风韵飘然，如霞裾月珮，翩翩自由，无一点尘俗气。丛兰叶须掩花，花后更须插叶，虽似从根而发，然不可丛杂，能意到笔不到，方为老手，须细法古人。

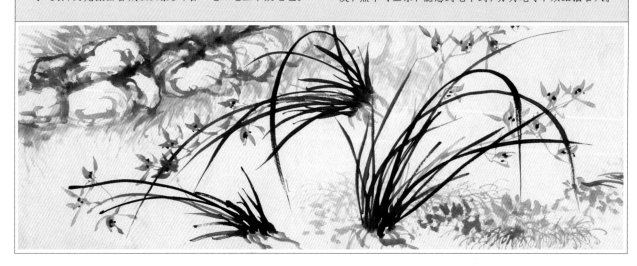

自三五叶，至数十叶，少不寒悴，多不纠纷，自能繁简各得其宜。（清）王概《芥子园画传 二集》

绘色写生，须知正叶宜浓，背叶宜淡。前叶宜浓，后叶宜淡。（清）王概《芥子园画传 二集》

写兰之法，起手只四笔耳。其风韵飘然，不可著半点尘俗气。丛兰叶须掩花，花后插叶，亦必疏密得势，意在笔先。自四叶起至数十叶，少不寒悴，多不纠纷，方为名手。（清）王概《芥子园画传 二集》

写兰叶，起自四笔，写到数丛，皆不分乱者，以有规矩于胸中耳。规矩者何？即起手层次交互之法也。（清）汪之元《天下有山堂画艺》

护根，乃兰叶之甲坼也，更宜俯仰得势，高下有情，简不疏脱，繁不重叠，然必以少为贵。（清）汪之元《天下有山堂画艺》

折叶，使笔起手时，笔尖微向叶边行，到转折处，笔尖居中向后，须以劲取势，软而无力，便是草茅，不足观也。（清）汪之元《天下有山堂画艺》

兰叶与蕙叶异者，刚柔粗细之别也。粗不似茅，细不似韭，斯为得矣。（清）汪之元《天下有山堂画艺》

叶之刚柔，要在落笔时存心为之，刚非生硬，柔避软弱，在人能体会其意。（清）汪之元《天下有山堂画艺》

写叶之法，须刚中有柔，柔中有刚，刚非生硬，柔避软弱，落笔时当体会其意。（清）王寅《兰谱》

画花法

花须得偃仰正反含放诸法。茎插叶中，花出叶外，具有向背高下，方不重累联比。花后再衬以叶，则花藏叶中，间亦有花出叶外者，又不可拘执也。蕙花虽同于兰，而风韵不及。挺然一干，花分四面，开有后先，茎直如立，花重如垂，各得其态。兰蕙之花，忌五出如掌指，须掩折有屈伸势。瓣宜轻盈回互，自相照映。习久法熟，得心应手，

初由法中，渐超法外，则为尽美矣。（清）王概《芥子园画传 二集》

花瓣自外入，勿使内出。若从内出，其瓣太尖，再加姠裊，便成柔媚丑态。王者之香，安得有此。（清）汪之元《天下有山堂画艺》

柘墨钩花瓣，中填淡绿，粉汁绿画花纹，洋红蕊，叶深汁绿。（清）张子祥《课徒画稿》

点心法

兰之点心，如美人之有目也。湘浦秋波，能使全体生动。则传神以点心为阿堵，花之精微，全在乎此，岂可轻忽者。（清）王概《芥子园画传 二集》

善貌美人者，传神写照，惟在阿堵中。兰花数瓣，实如刻画，但花之全体生动，亦只在花心数点焦墨，张僧繇点睛之法也。（清）汪之元《天下有山堂画艺》

点心正中，是花之正面。心在两胁露出，是花之背面。（清）汪之元《天下有山堂画艺》

画蕙法

写兰难在叶，写蕙叶与花俱难，且安顿要妥，若一箭有不适，便无生意。且叶有好处，不可以花遮掩，有不好处，即以花丛胜于其间，便成全美矣。（清）汪之元《天下有山堂画艺》

蕙之一干数花，或七或五，审叶多寡，以配其花。要有态度，偃仰向背，触目移情，惟花干为最难。但习之既久，纵笔生新，然后得心应手，愈老愈奇。初由法中，渐超法外，此化工笔也。（清）汪之元《天下有山堂画艺》

蕙花似兰，而一茎数朵，多至十余。花以绿茎绿花者为贵，其花破节生，一花一苞，心亦如兰。凡兰蕙花开，有一露珠缀于花底，忌蜂采去，则花不精神。蕙叶长至二尺余，茎长尺余，盆栽则叶短，四月初开。（清）邹一桂《小山画谱》

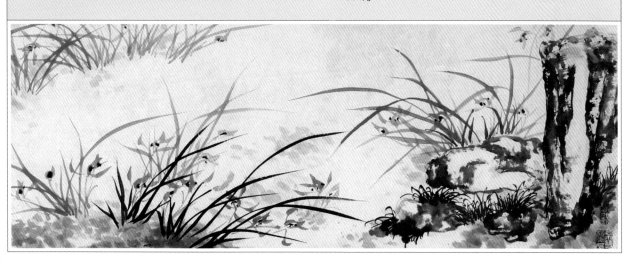

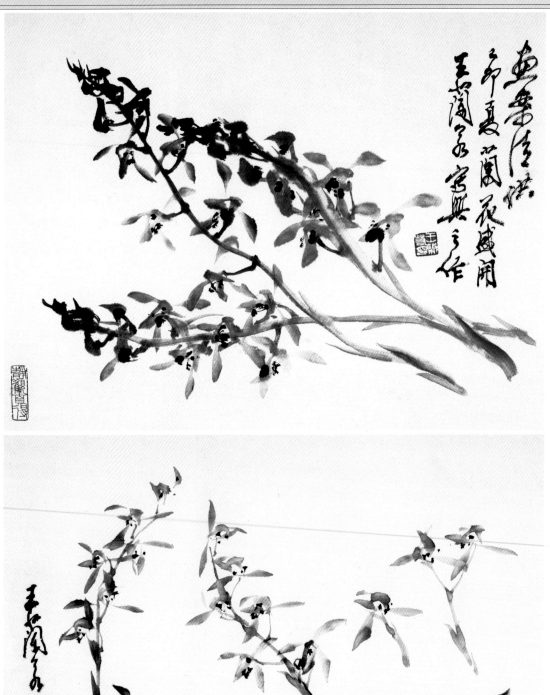

上.画案清供　35 x 46 cm　1995年　　下.兰花　35 x 46 cm　1995年

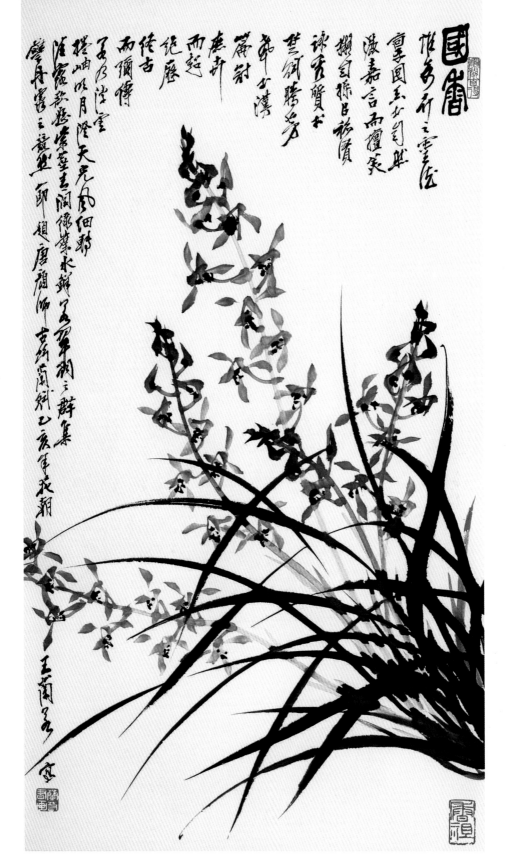

国香　70 x 46 cm　1995 年

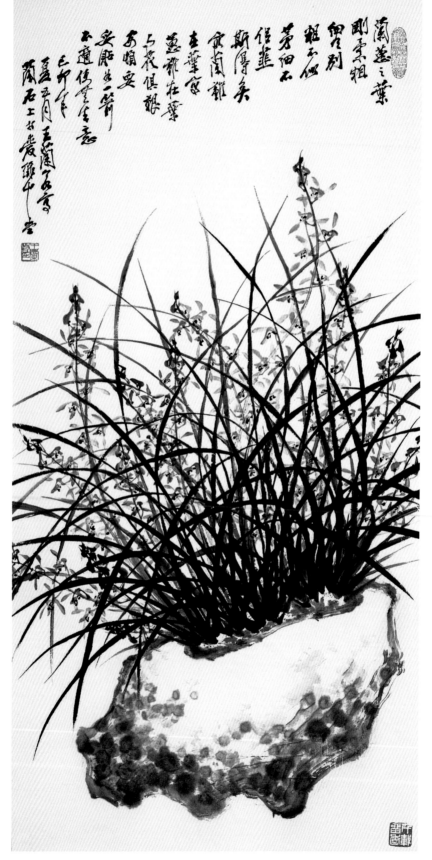

兰蕙之叶　100 x 50 cm　1999 年

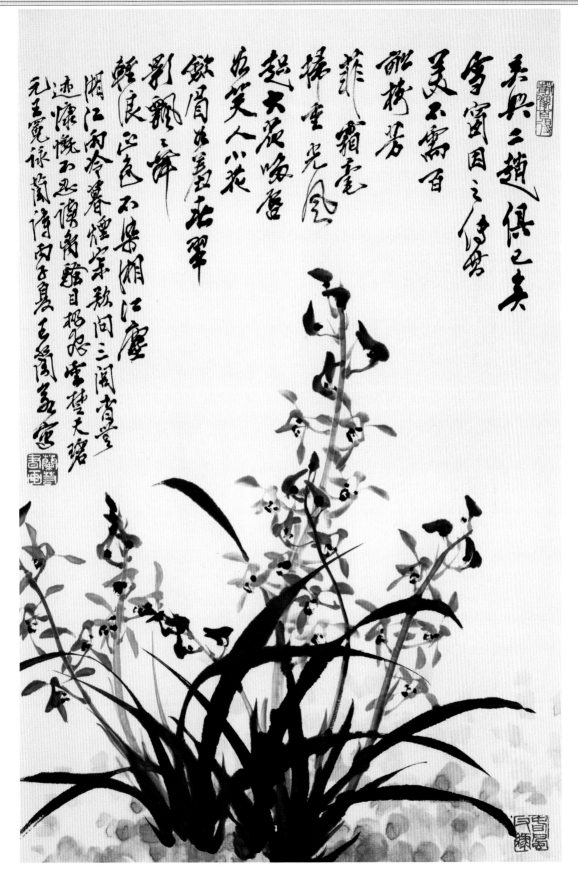

王冕咏兰诗意　70 x 46 cm　1996 年

东涂西抹甚荒哉
缘阴疏疏挑灯读楚辞
风叶雨花随意写
申江潮满月明时
识曲知音句最佳
难谣琴断操少
人禅一瓣紫芸绿萼
生空岁修耐风
宿历泽心堂
吴昌硕题画兰诗二首
王一兰氏书

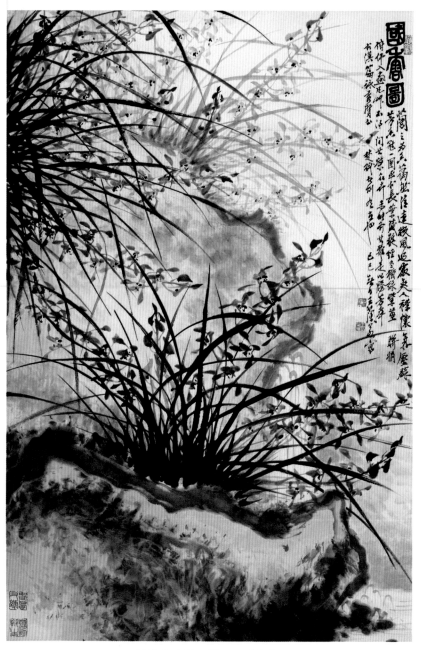

国香图　146 x 60 cm　1998 年

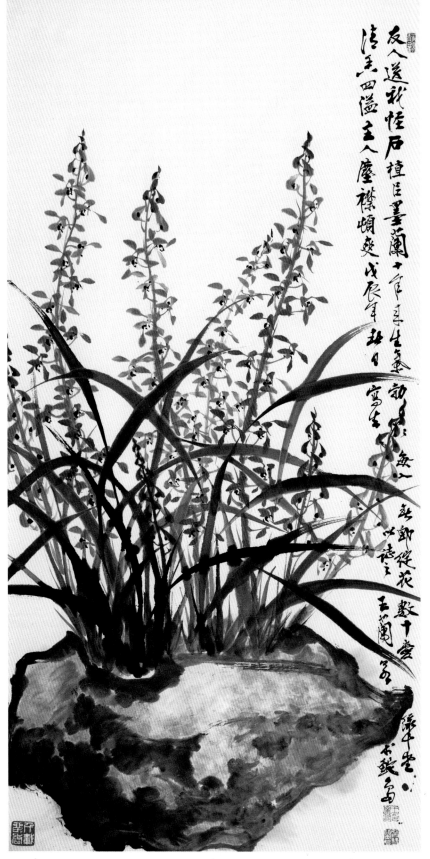

兰石图　100 x 50 cm　1988 年

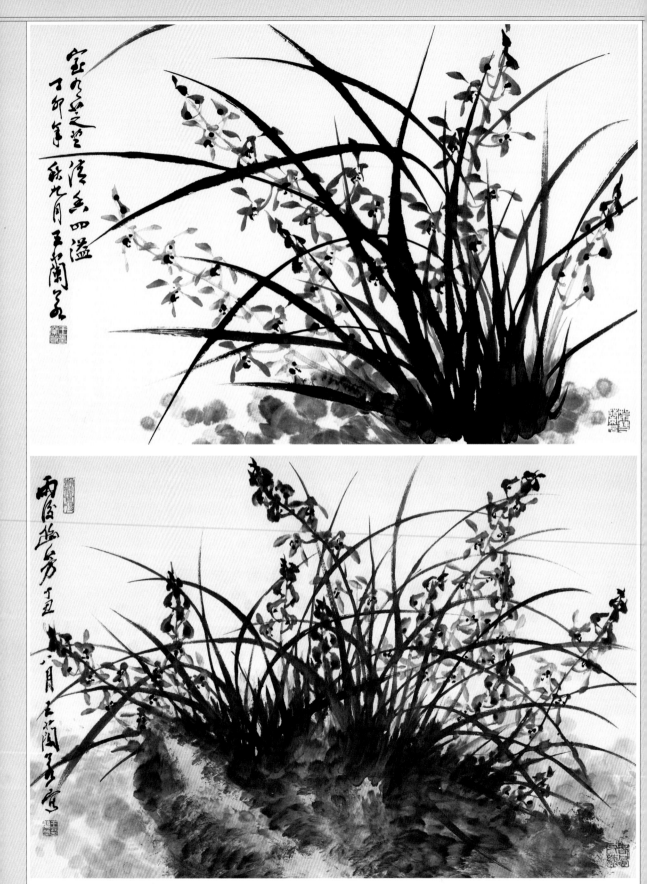

上.清香四溢　46 x 70 cm　1987年　　下.雨后幽芳　46 x 70 cm　1997年

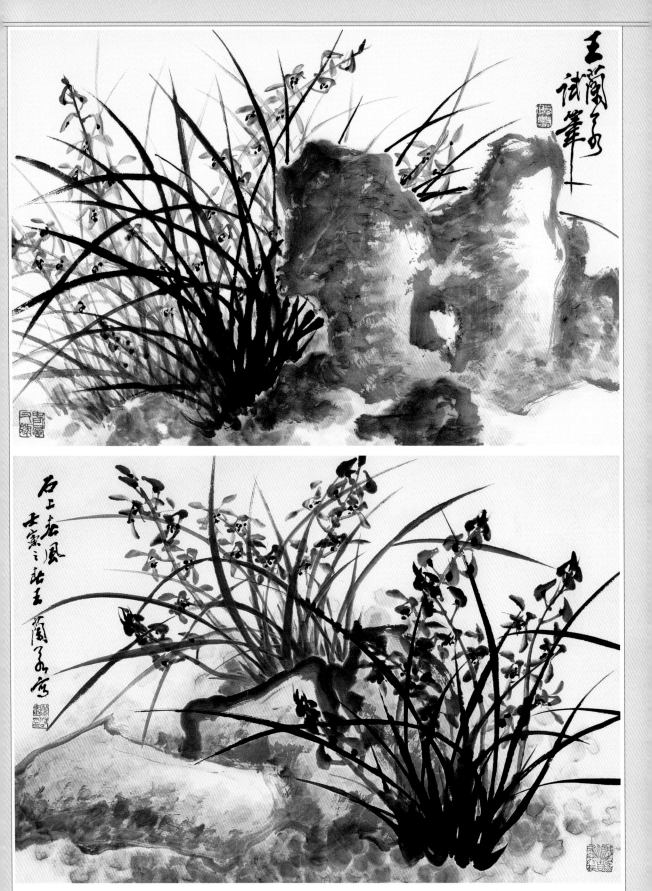

上.兰石 46 x 70 cm 下.石上春风 46 x 70 cm 1962 年

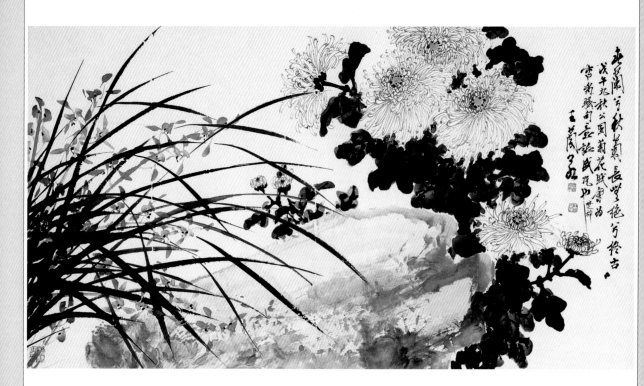

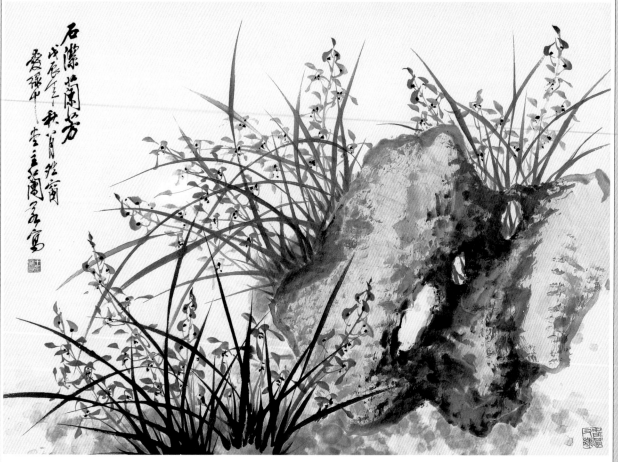

上.春兰秋菊　50 x 100 cm　1978年　　下.石洁兰芳　60 x 100 cm　1988年

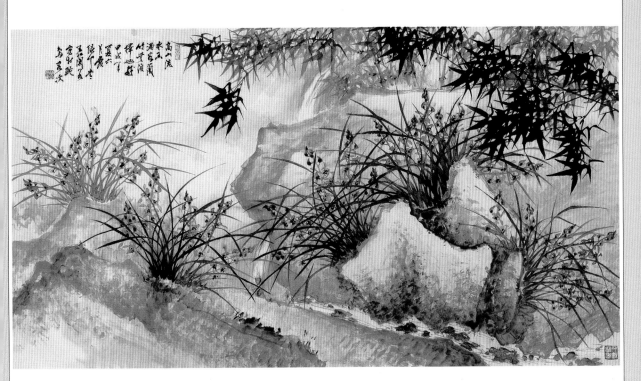

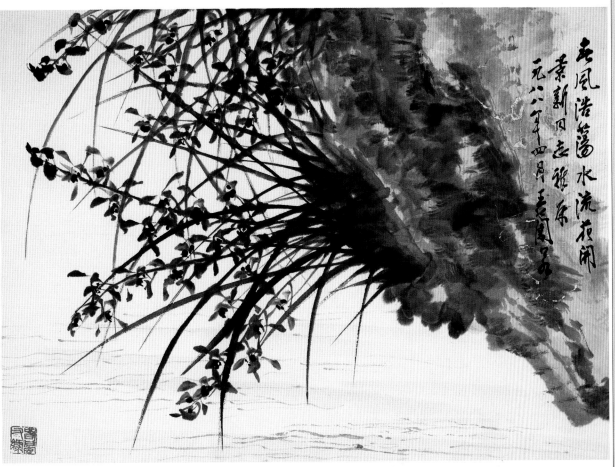

上.兰竹图　70 x 140 cm　1997年　　下.春风浩荡　46 x 70 cm　1988年

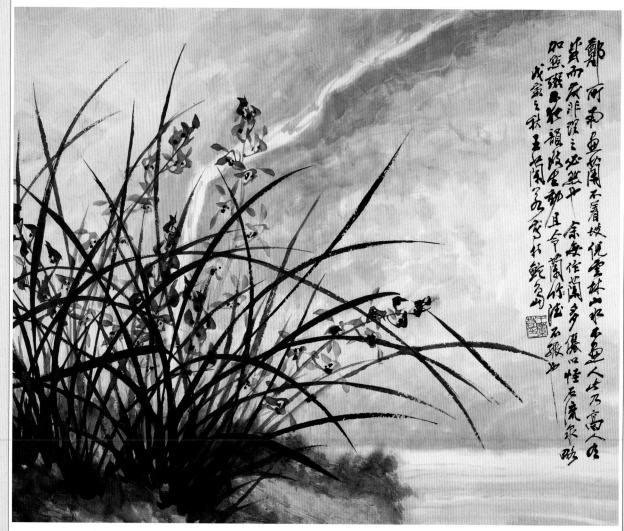

山兰　55 x 70 cm　1998 年

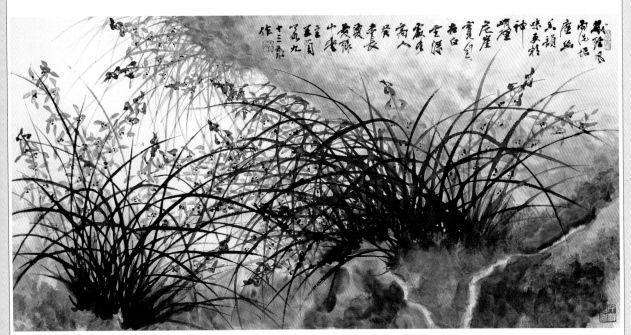

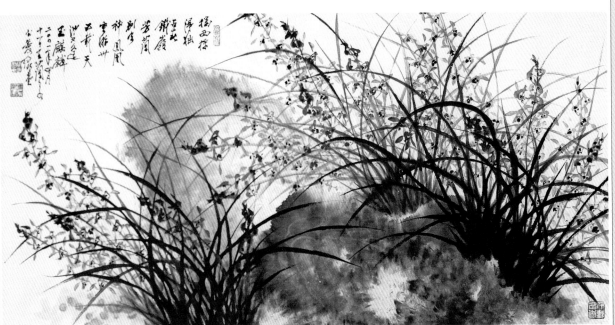

上.山韵　70 x 140 cm　2003年　　下.铁岭芳兰　70 x 140 cm　2001年

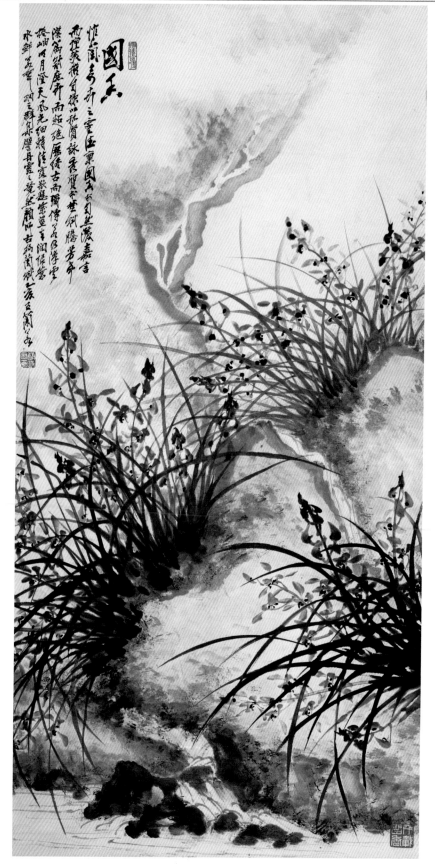

国香　160 x 80 cm

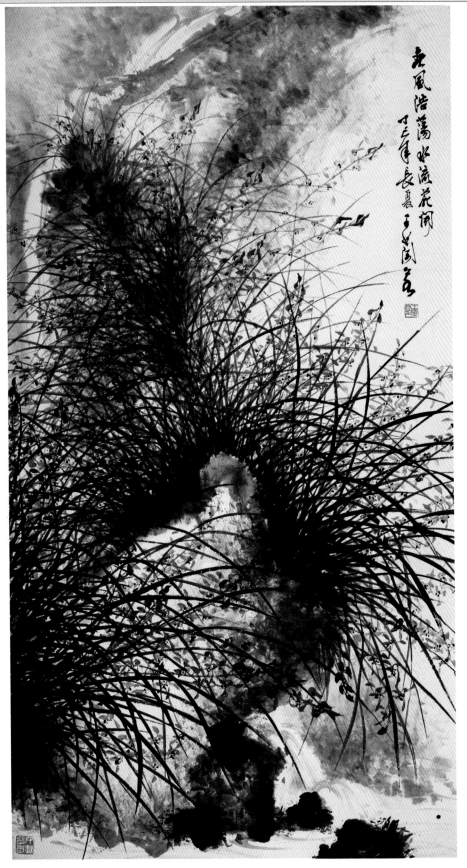

水流花开　160 x 80 cm　1977年

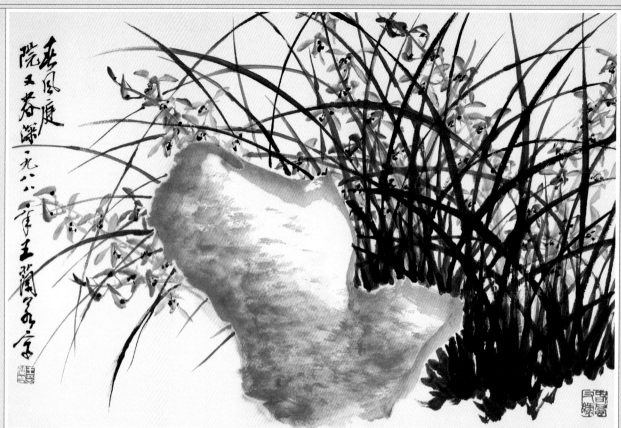

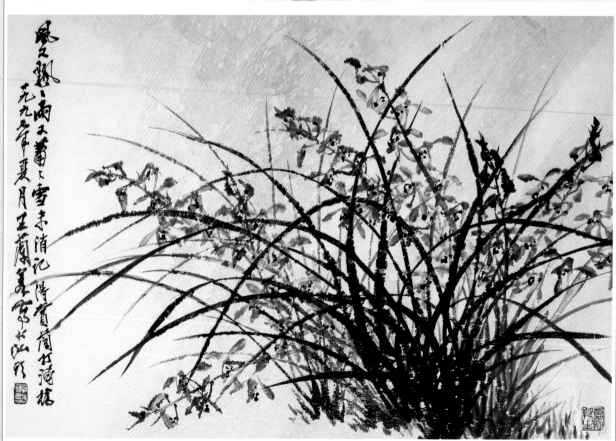

上．春风庭院　46 x 70 cm　1988年　　下．雨潇潇　46 x 70 cm　1997年

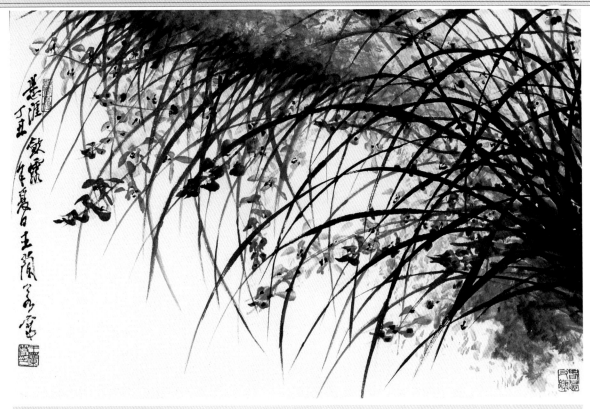

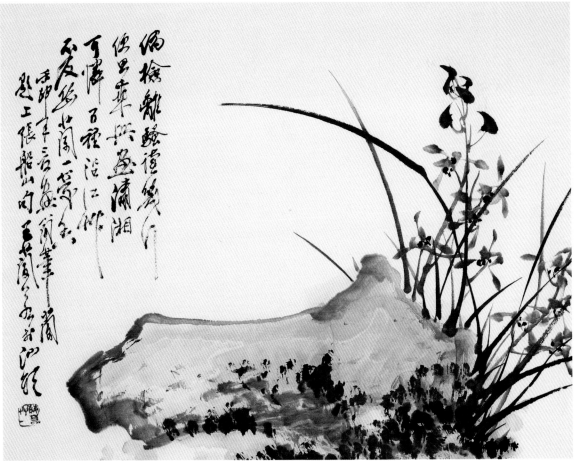

上.敛露　46 x 70 cm　1997年　　下.一箭香　46 x 65 cm　1992年

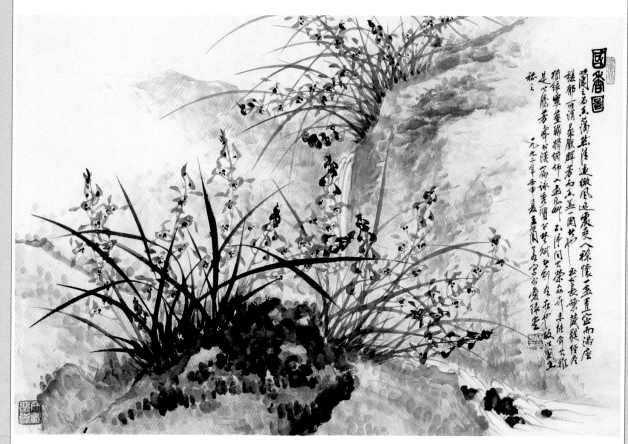

国香图　55 x 100 cm　1996 年

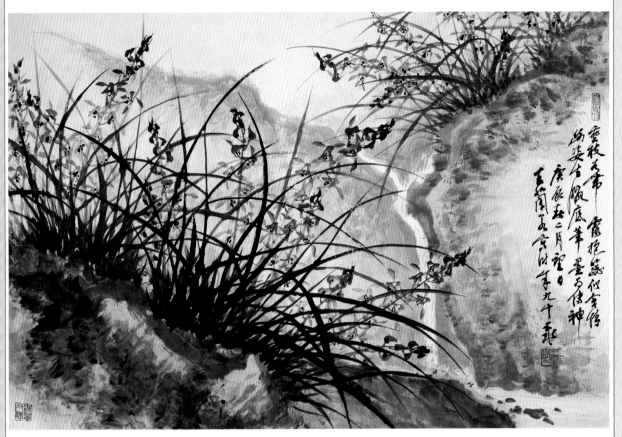

幽姿带露　49 x 100 cm　2000 年

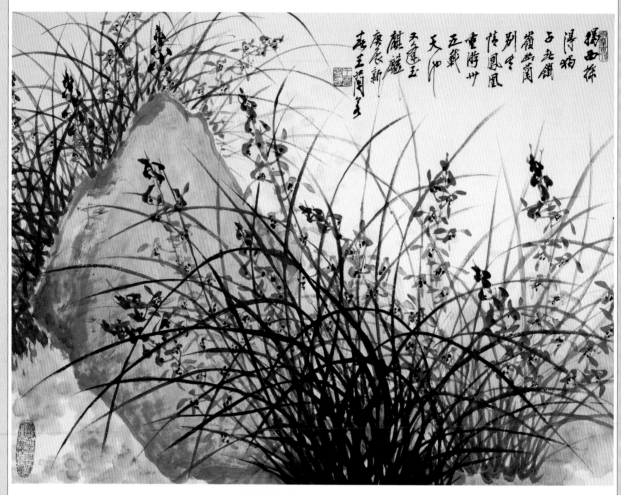

揭西幽兰　46 x 70 cm　2000年

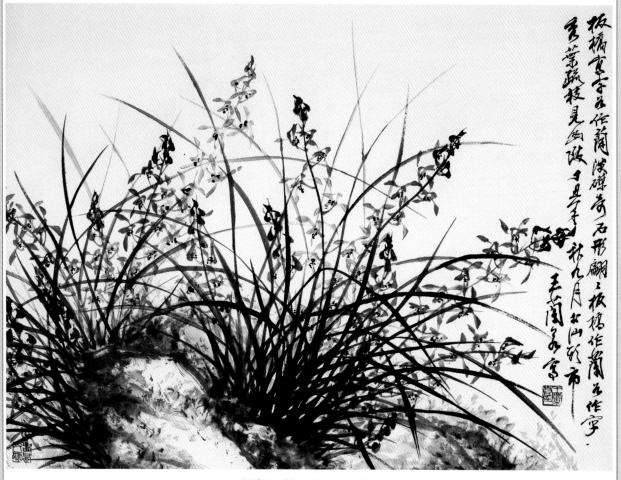

写兰图　50 x 70 cm　1997 年

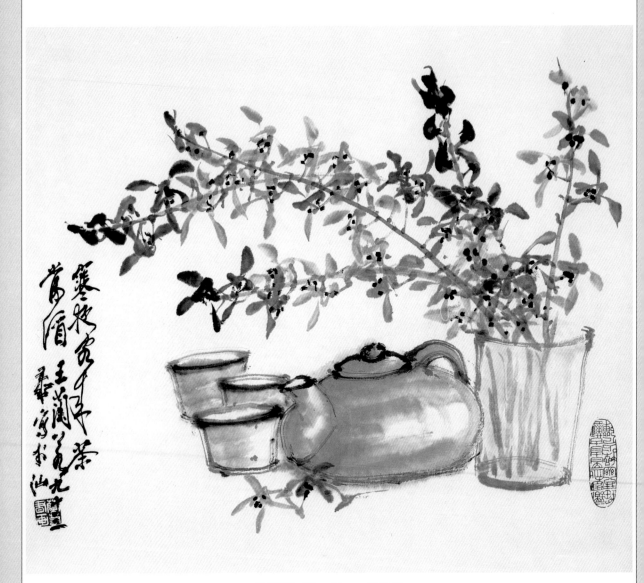

寒夜客来　35 x 46 cm　2003 年

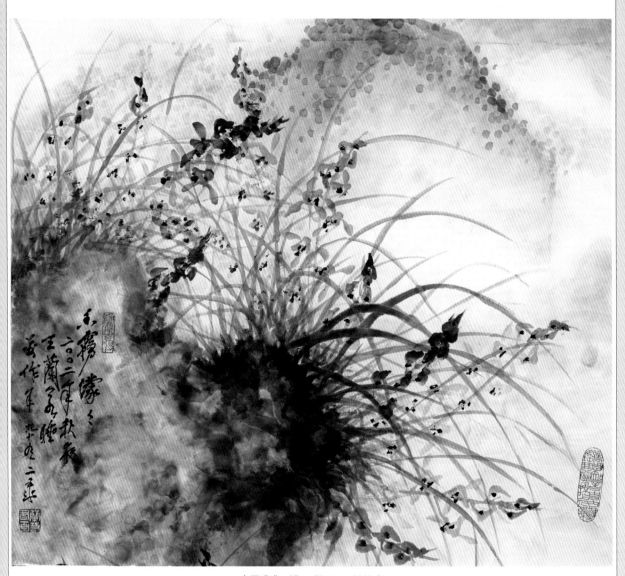

寒雾濛濛　65 x 70 cm　2002 年

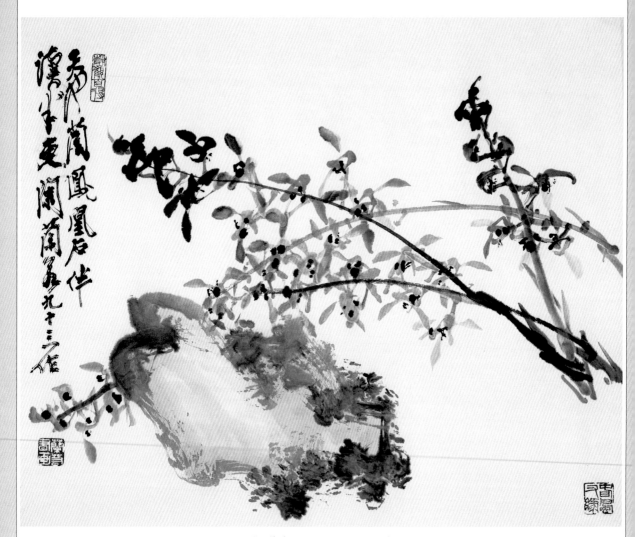

兰石伴读　46 x 70 cm　2003 年

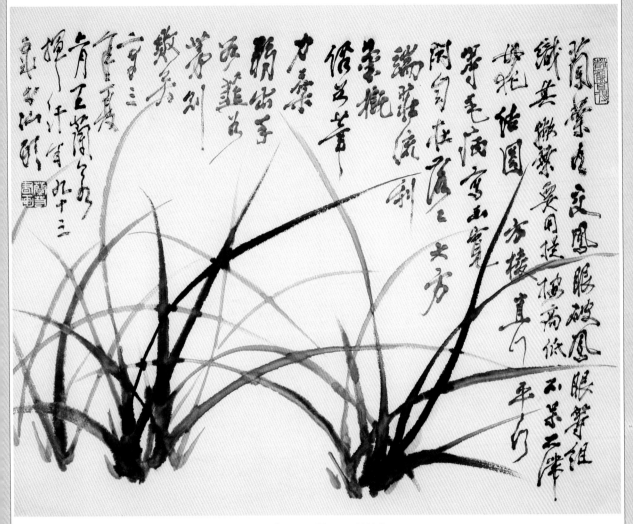

兰之叶　46 x 70 cm　2003 年

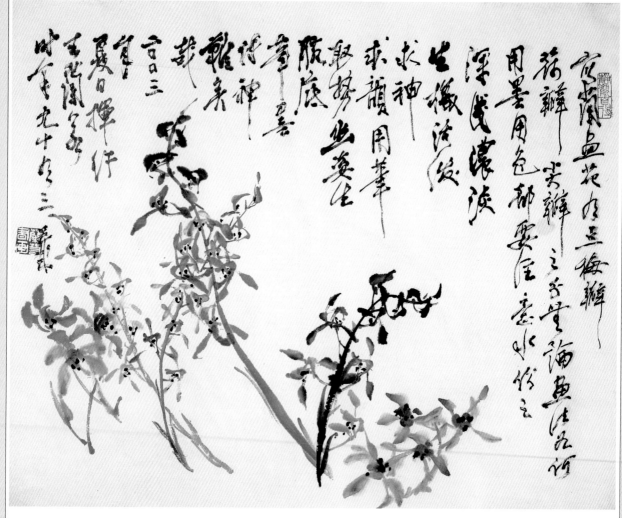

兰之花　46 x 70 cm　2003 年

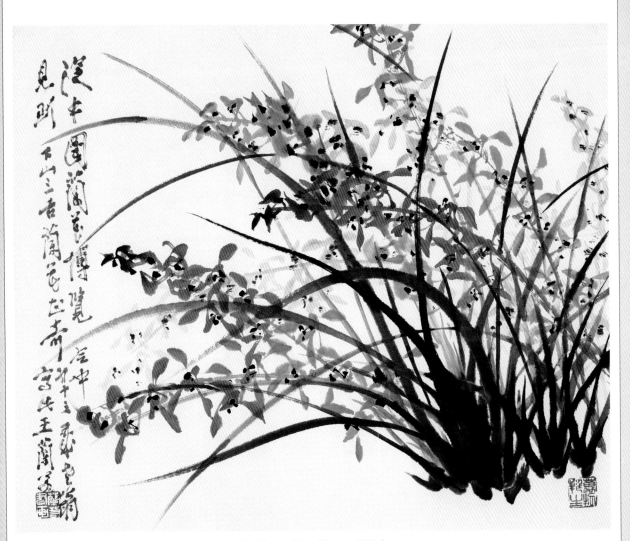

参观归来　55 x 70 cm　2003 年

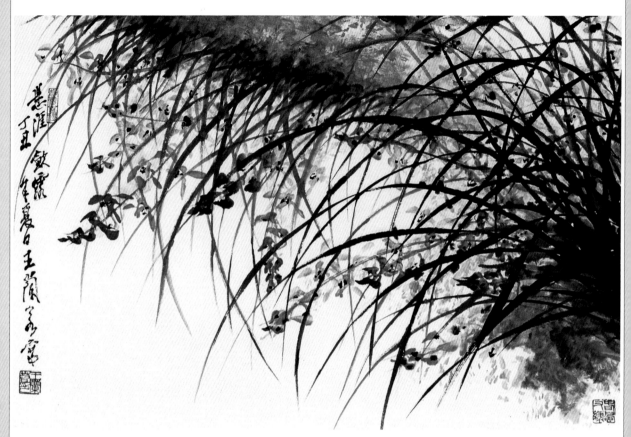

悬崖敛露　46 x 70 cm　1997 年

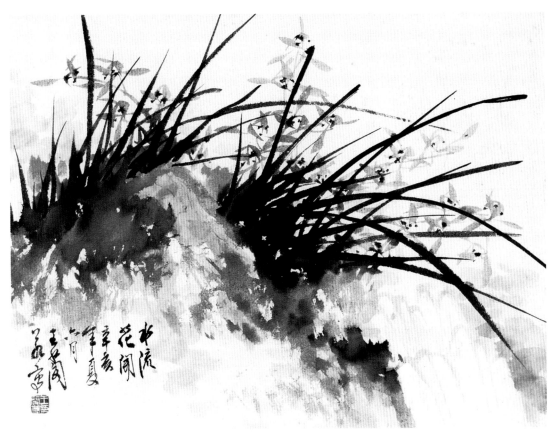

水流花开　35 x 46 cm　1971年

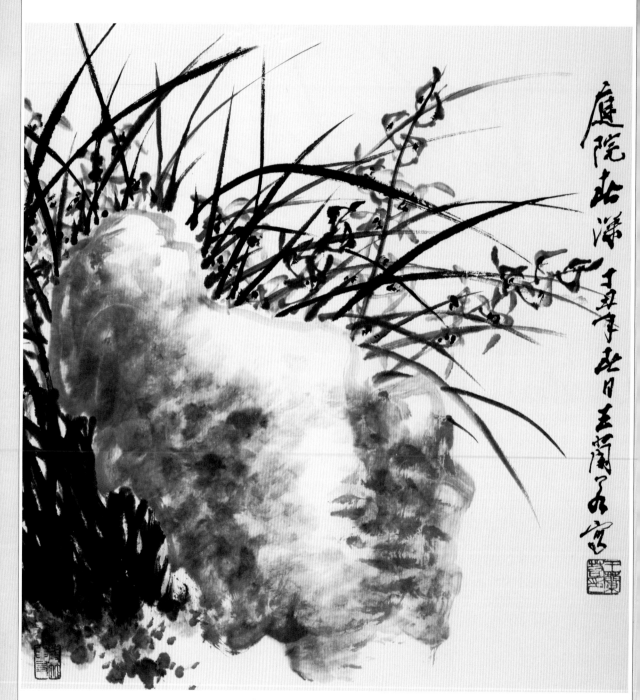

庭院春深　70 x 70 cm　1997 年

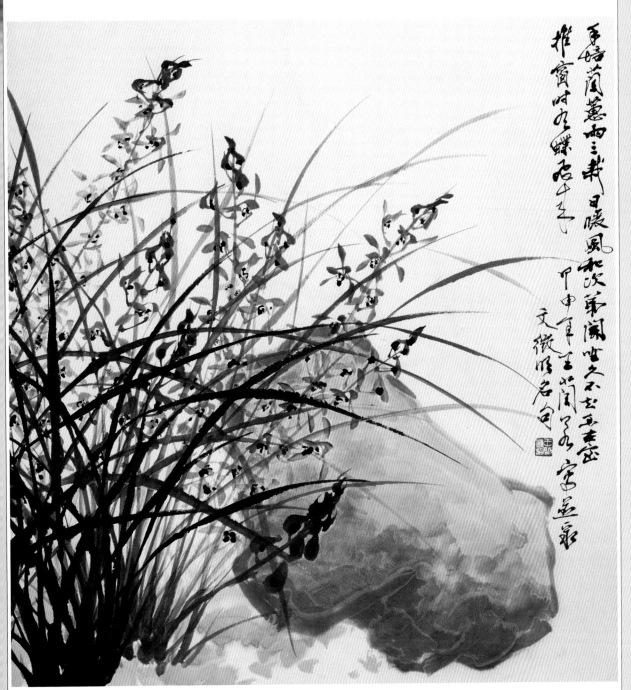

文征明诗意　70 x 70 cm　1992 年

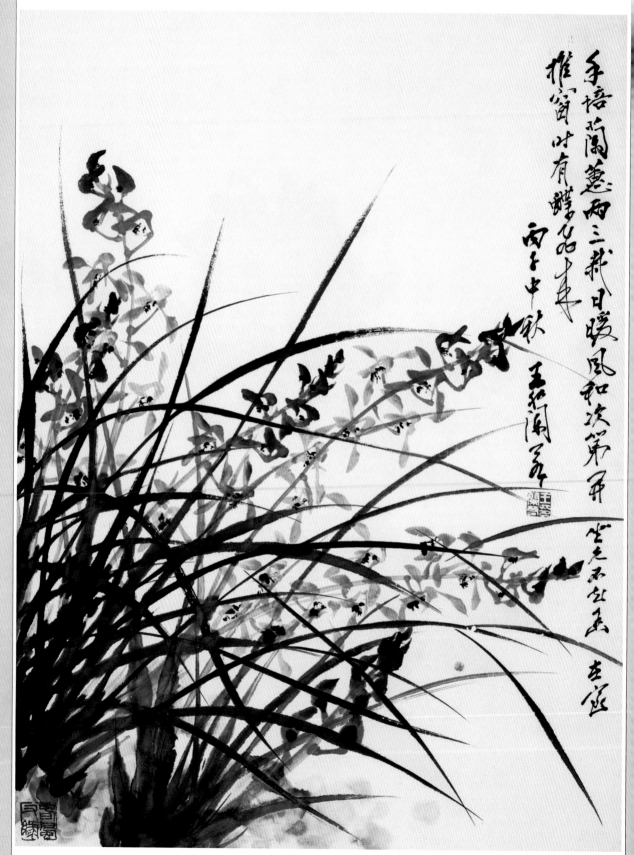

日暖风和　70 x 46 cm　1996 年

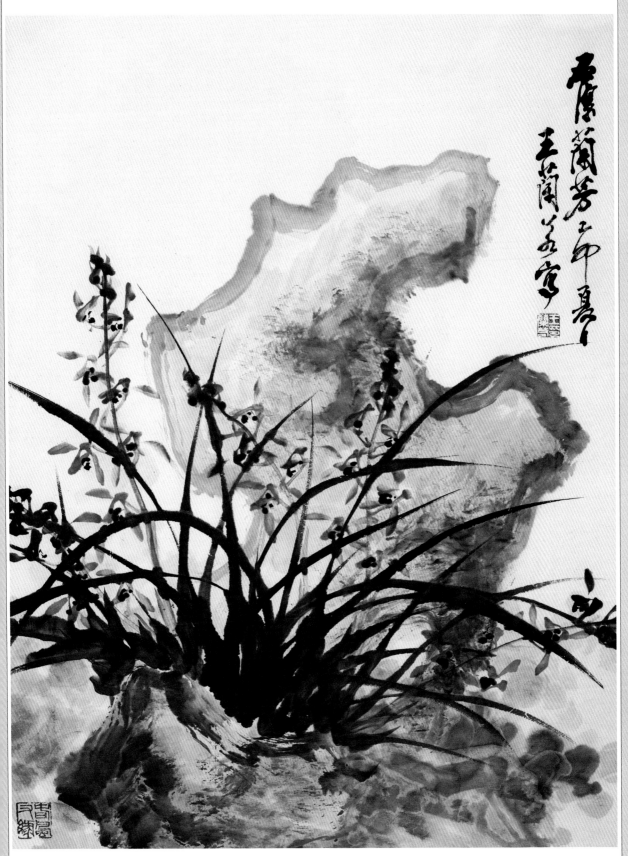

石洁　70 x 46 cm　1999年

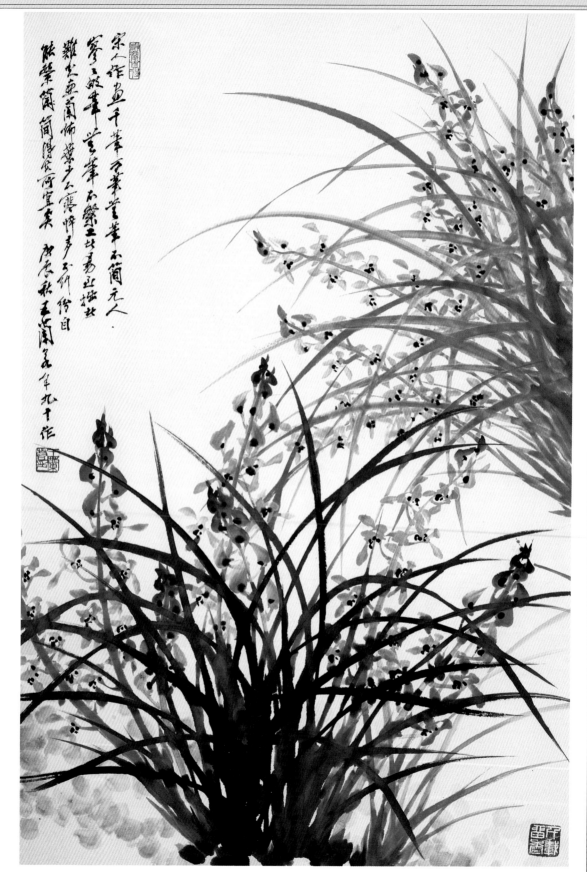

墨兰图　80 x 55 cm　2000年

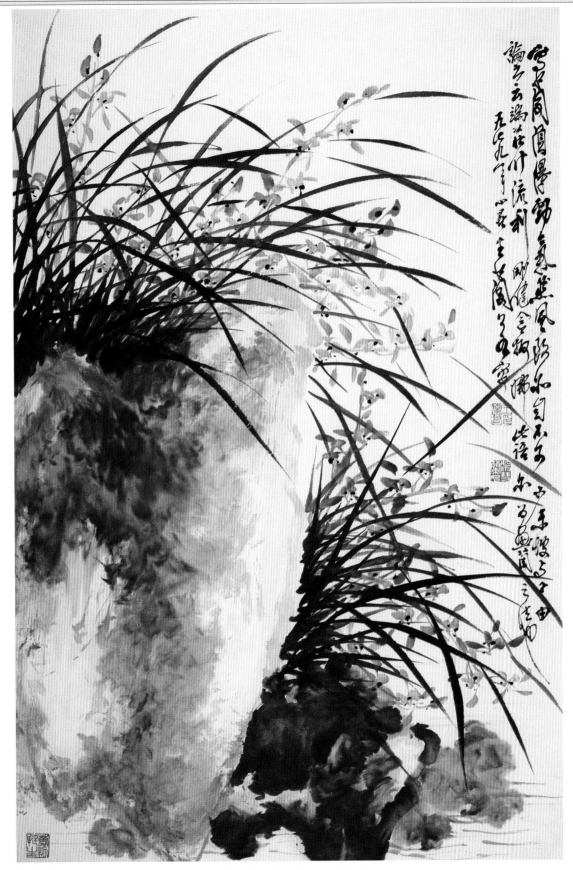

石洁兰香　103 x 69 cm　1979年

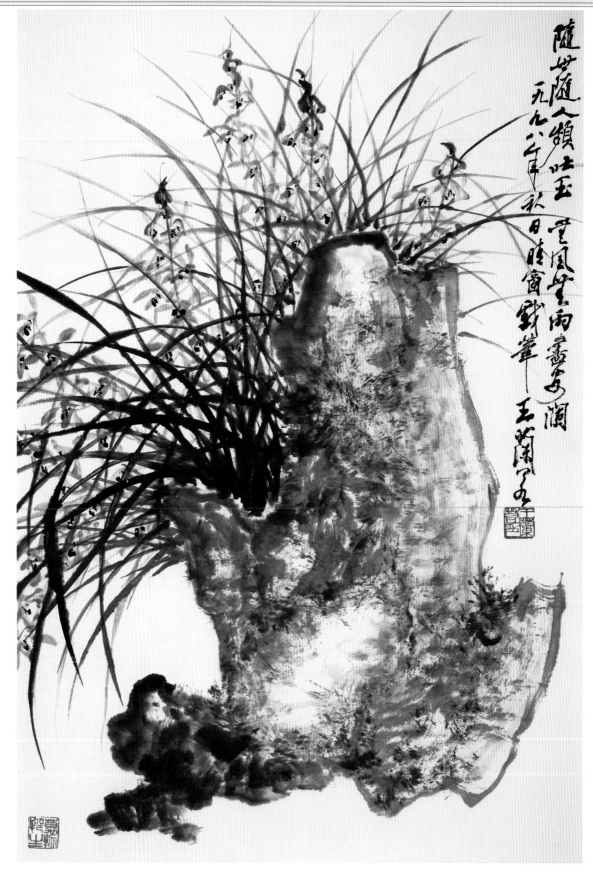

随艺随人颂吐玉 当凤吟玉雨画含身润
一九九六年秋日晓窗对笔 王兰泽之

无风无雨　70 x 46 cm　1998年

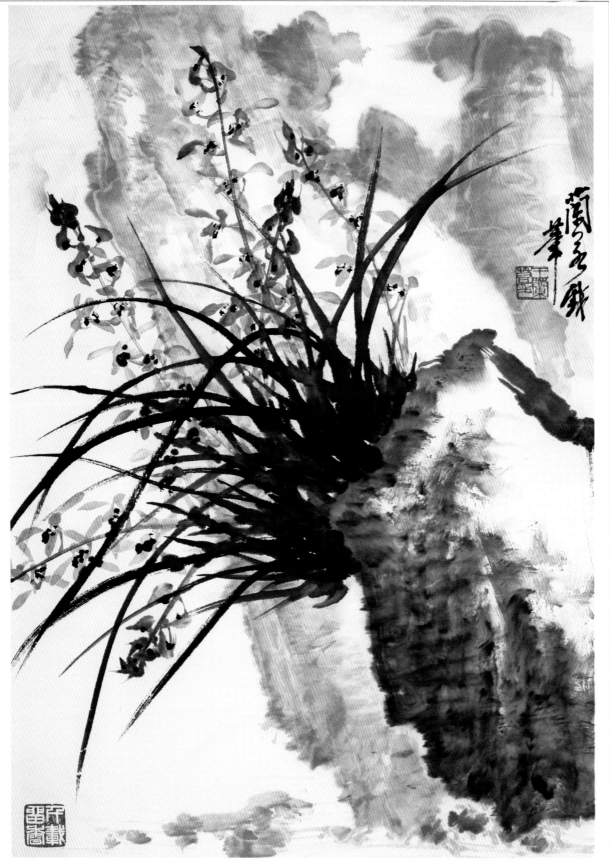

崖边　60 x 40 cm

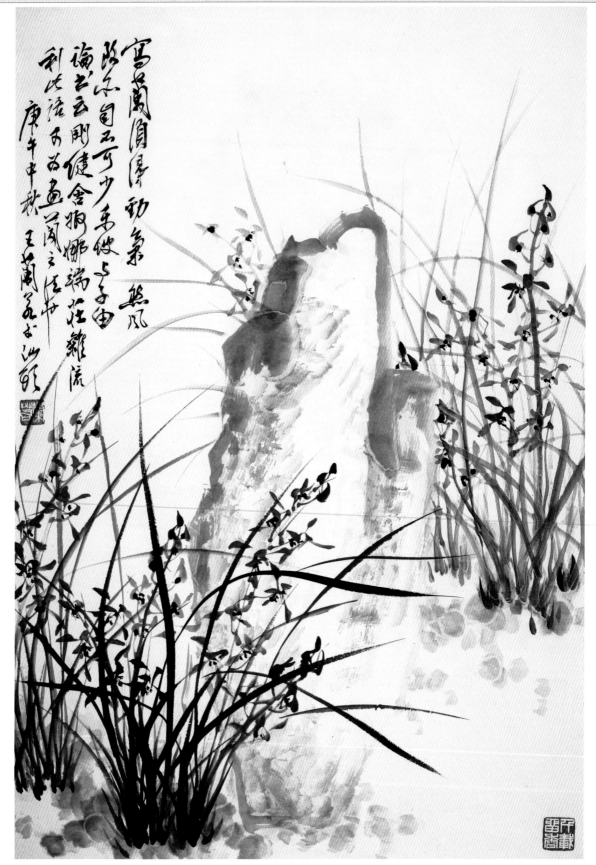

清气　80 x 55 cm　1990年

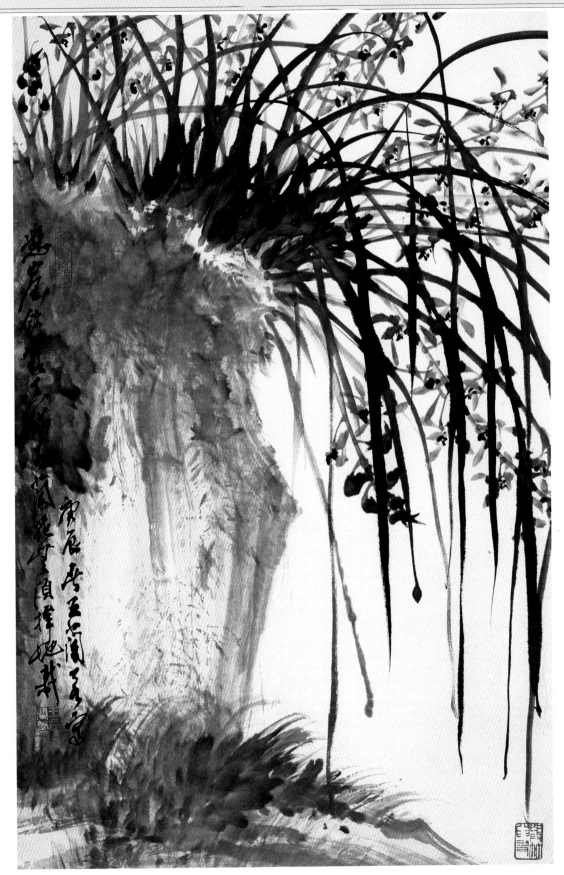

崖兰　70 x 46 cm　2000年

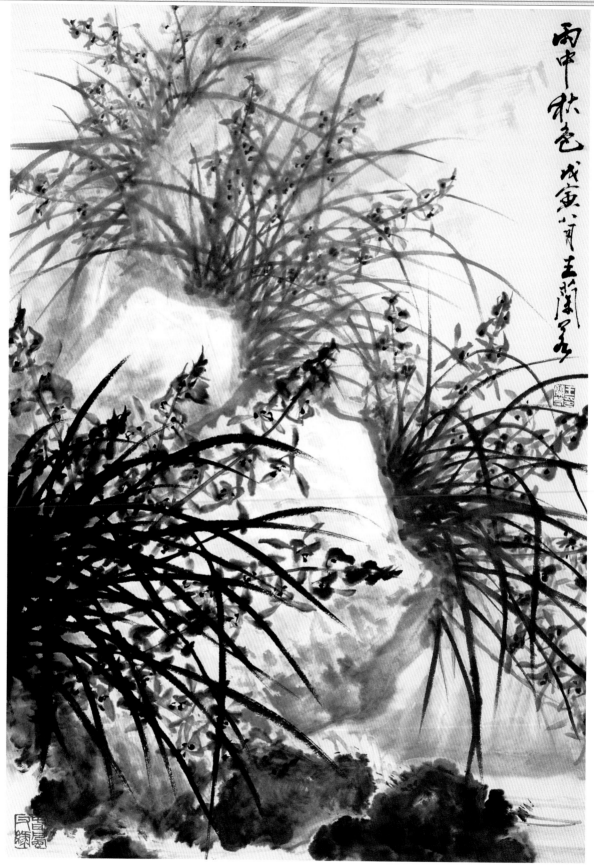

雨中秋色　70 x 50 cm　1998年

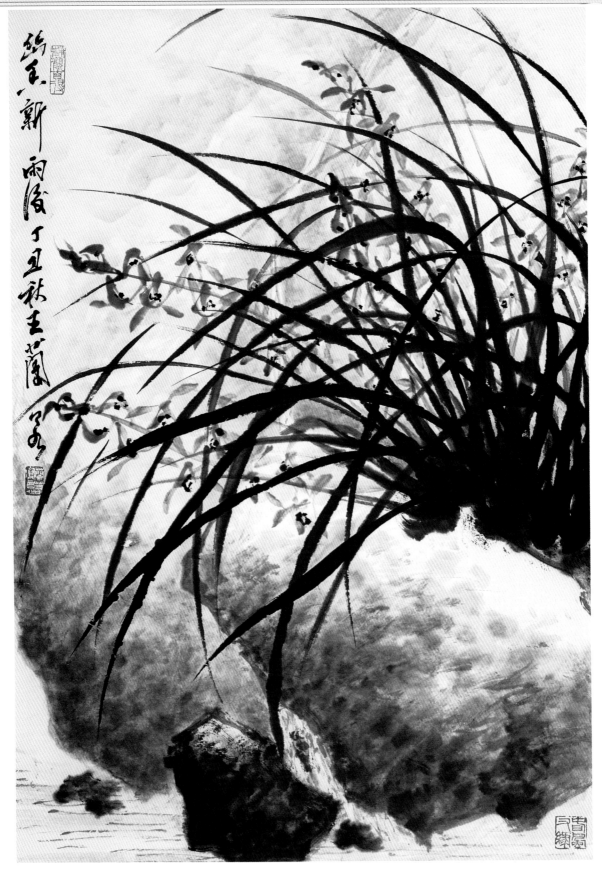

新雨后　70 x 46 cm　1997 年

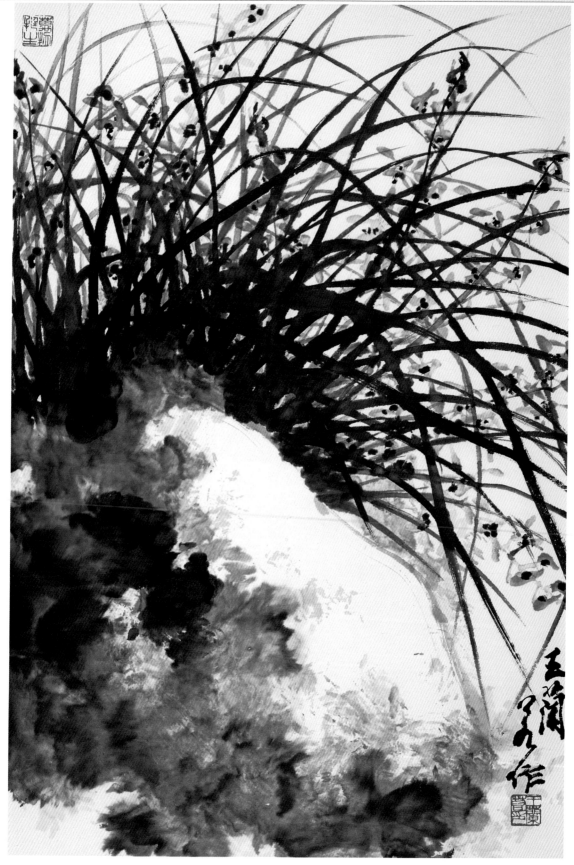

墨兰　70 x 46 cm

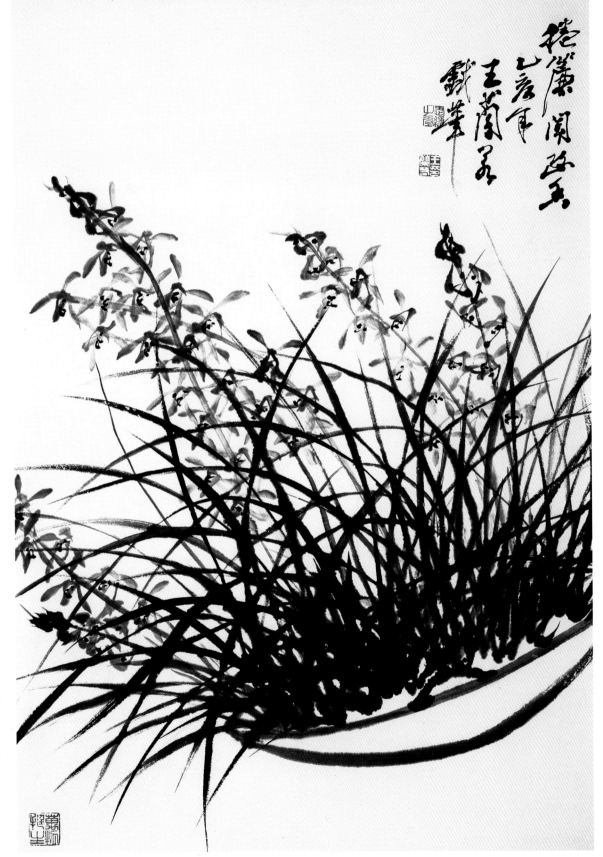

捲簾闻幽香　70 x 46 cm　1995年

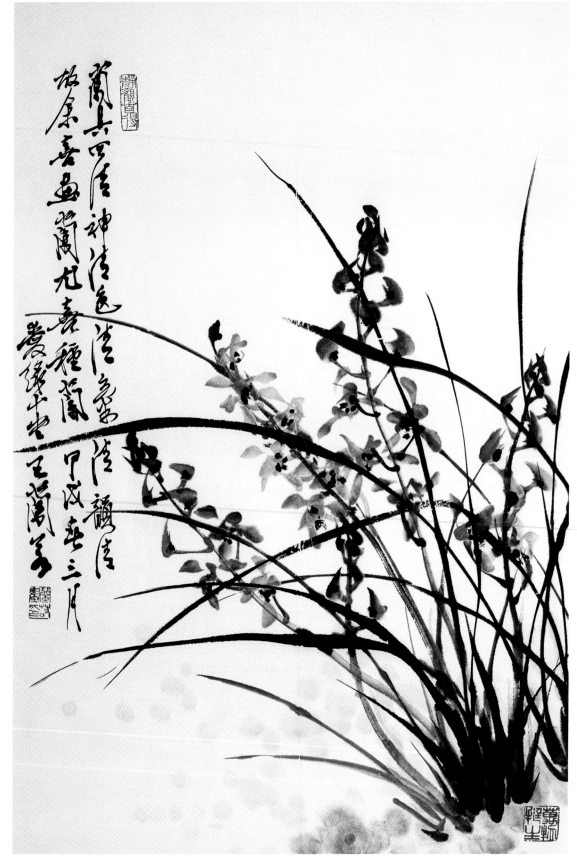

四清图　70 x 46 cm　1994年

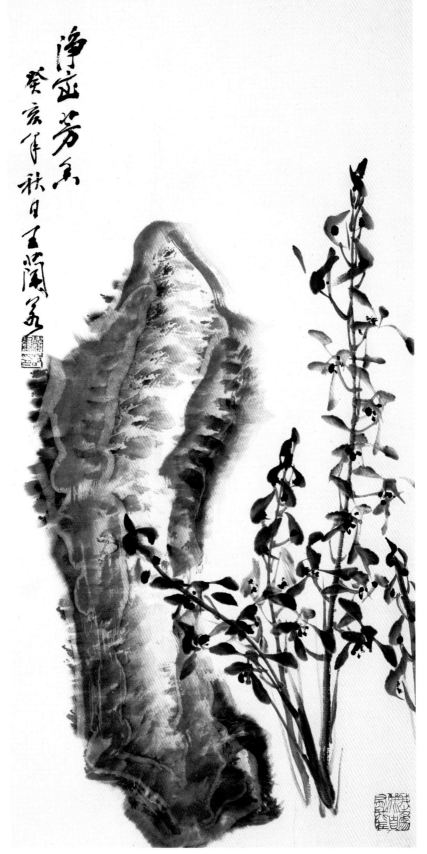

净室芳香　70 x 35 cm　1983 年

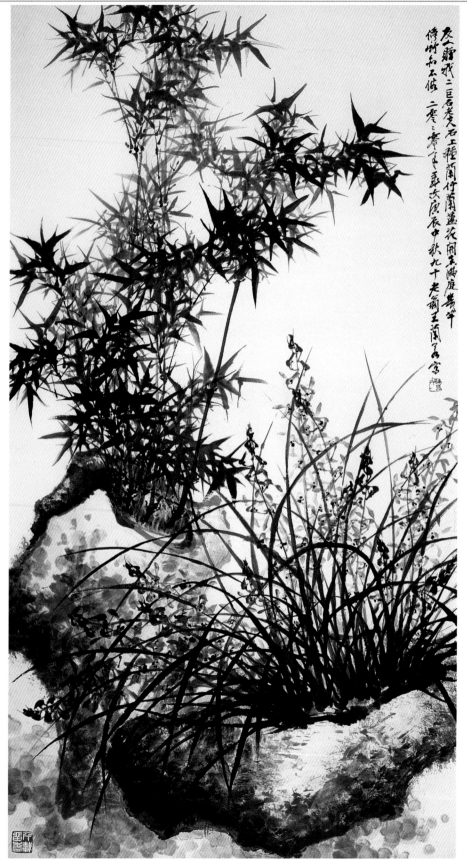

兰竹图　140 x 70 cm　2000年

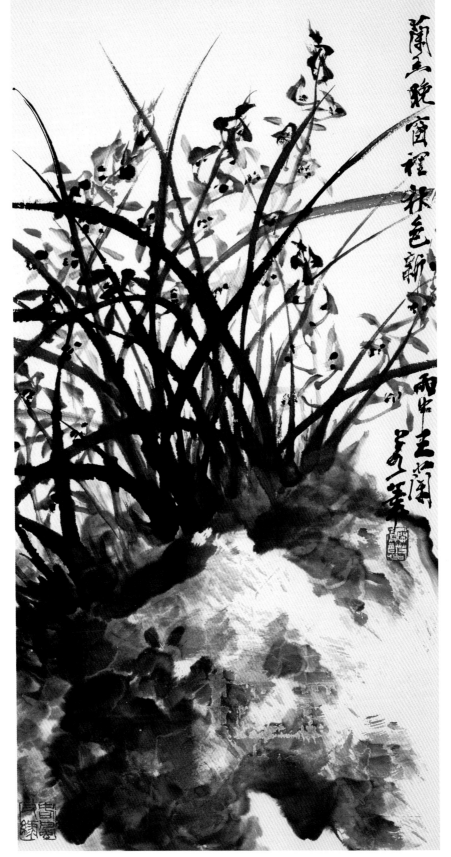

新雨　70 x 35 cm

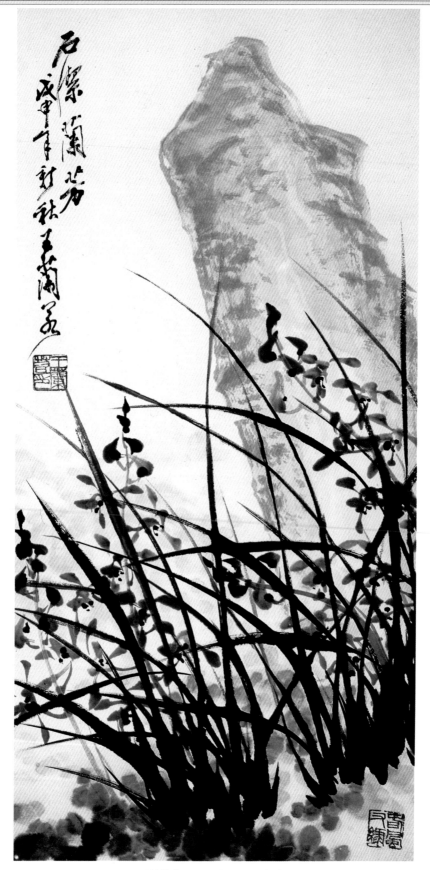

石洁兰芳　70 x 35 cm　1968年

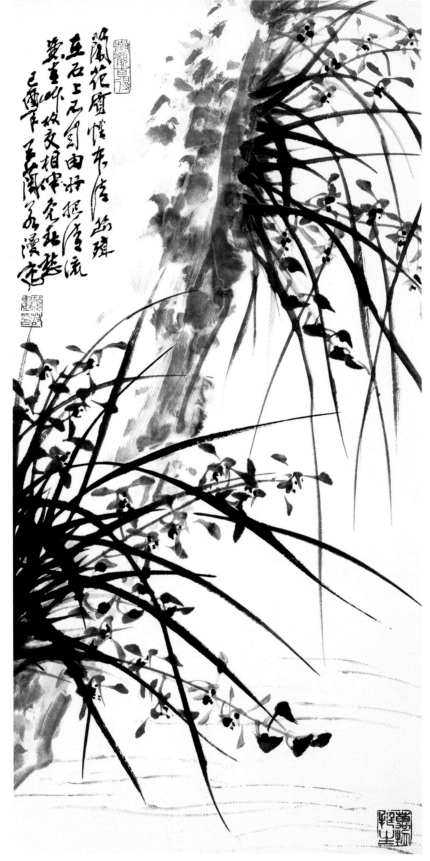

清幽　70 x 35 cm　1969 年

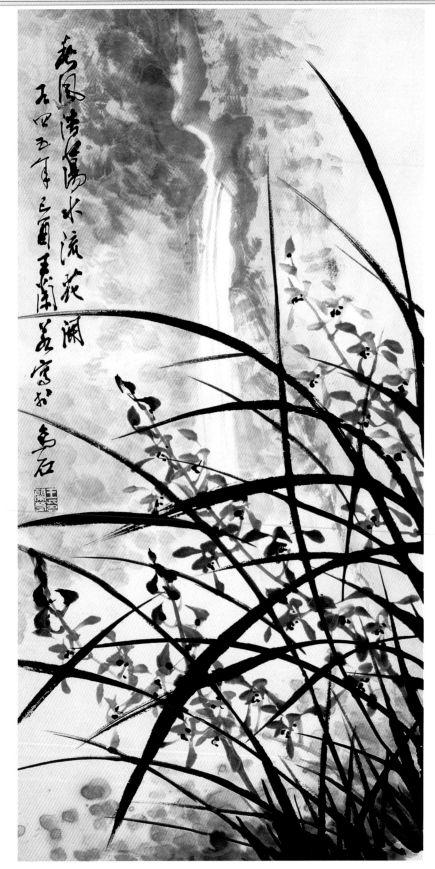

春风　70 x 35 cm　1945年

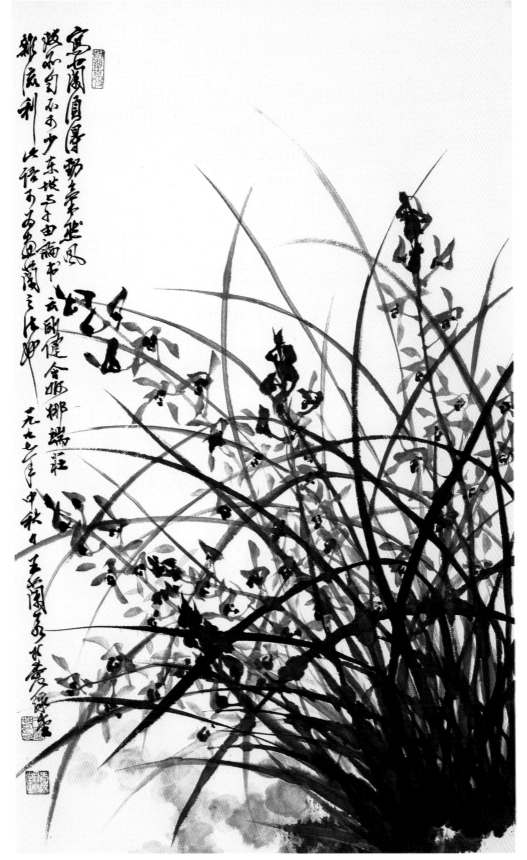

墨兰图　100 x 55 cm　1997 年

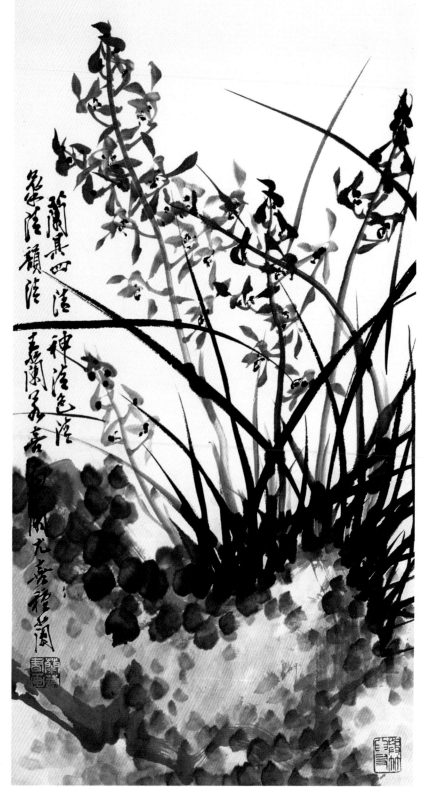

四清图　70 x 35 cm

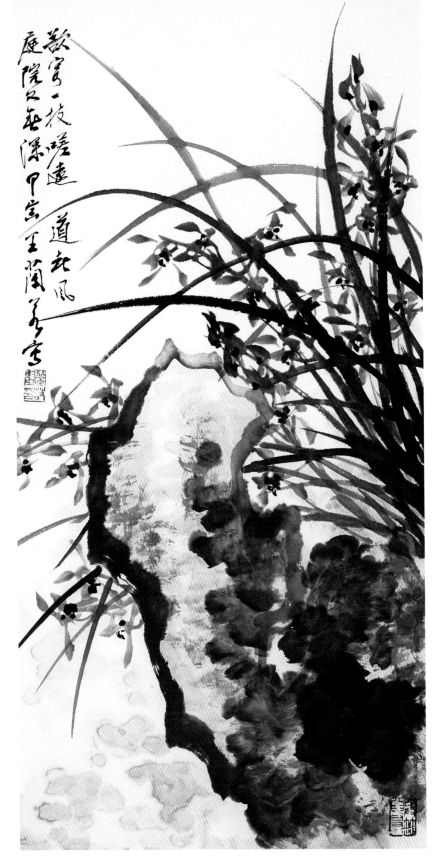

春深　70 x 35 cm　1974年

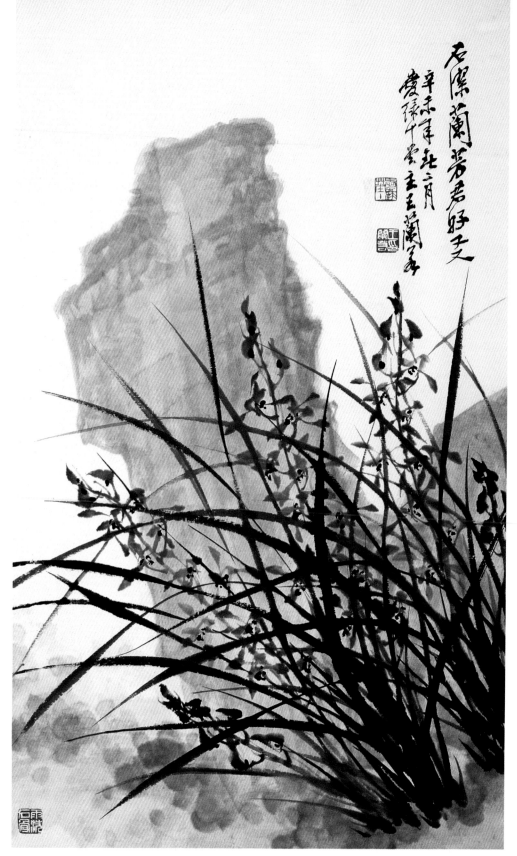

兰石好友　70 x 46 cm　1971年

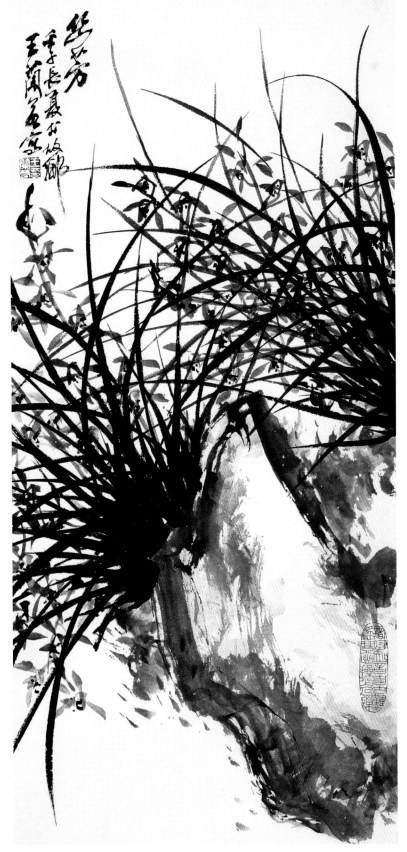

幽芳　70 x 35 cm　1972年

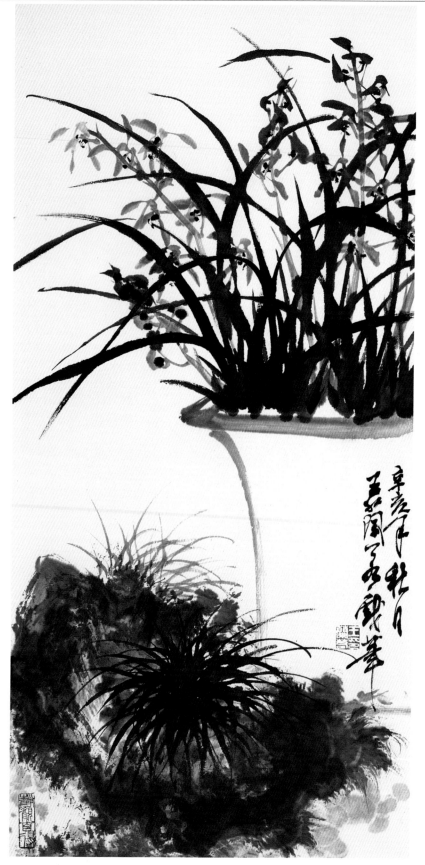

盆兰　70 x 35 cm　1971年

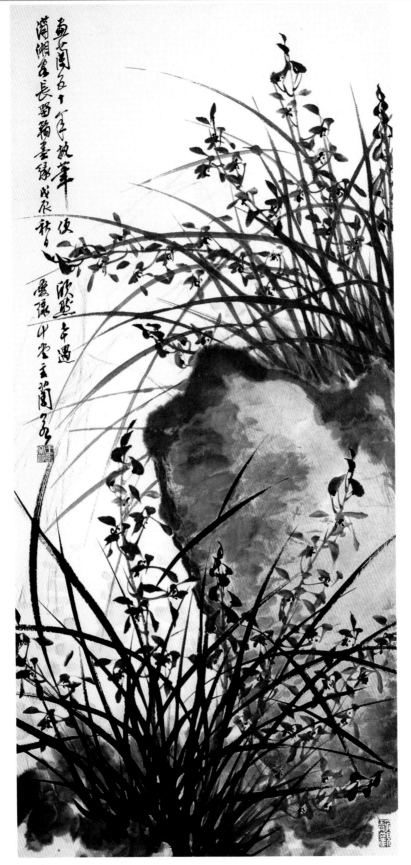

墨兰　140 x 55 cm　1988 年

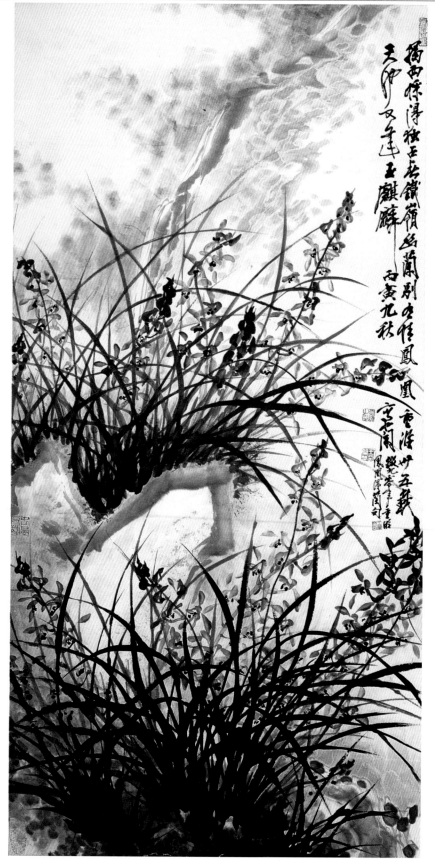

铁岭幽兰　140 x 70 cm　1986年

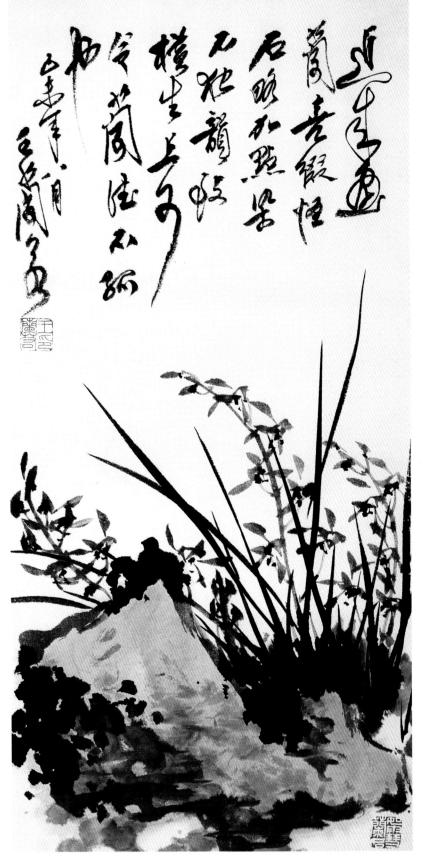

兰石图　70 x 35 cm　1979年

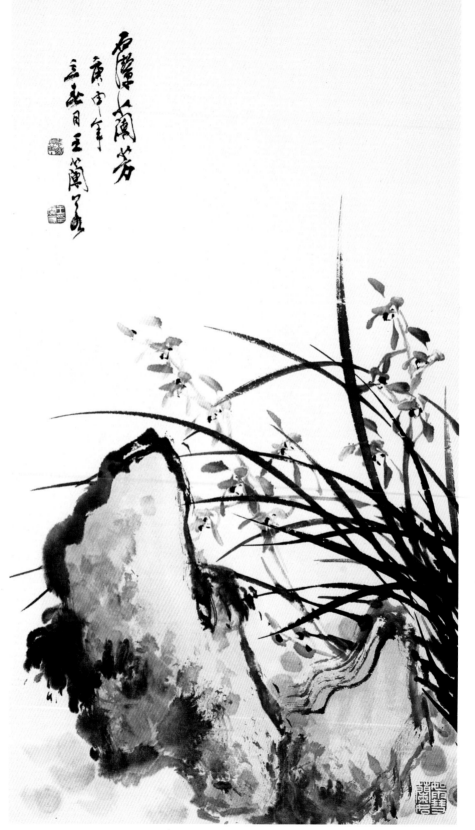

石洁兰芳　70 x 40 cm　1980 年

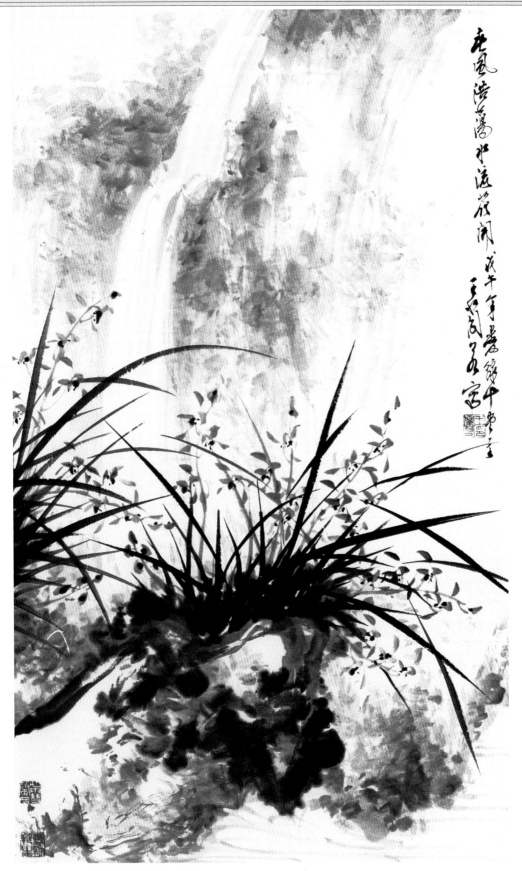

春风浩荡　100 x 55 cm　1978年

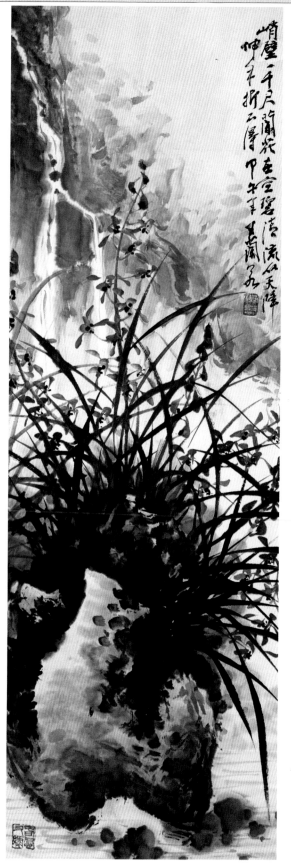

花开峭壁 140 x 35 cm 1984 年

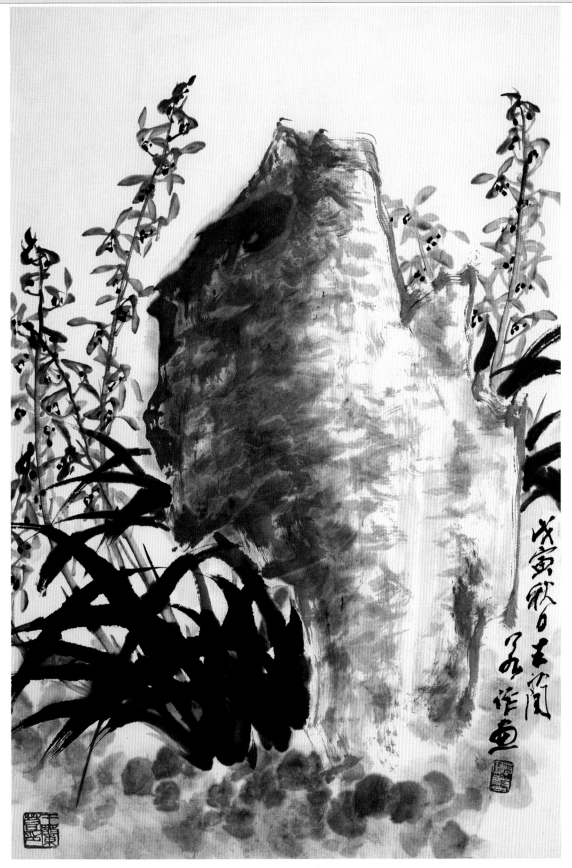

石兰图　70 x 46 cm　1998 年

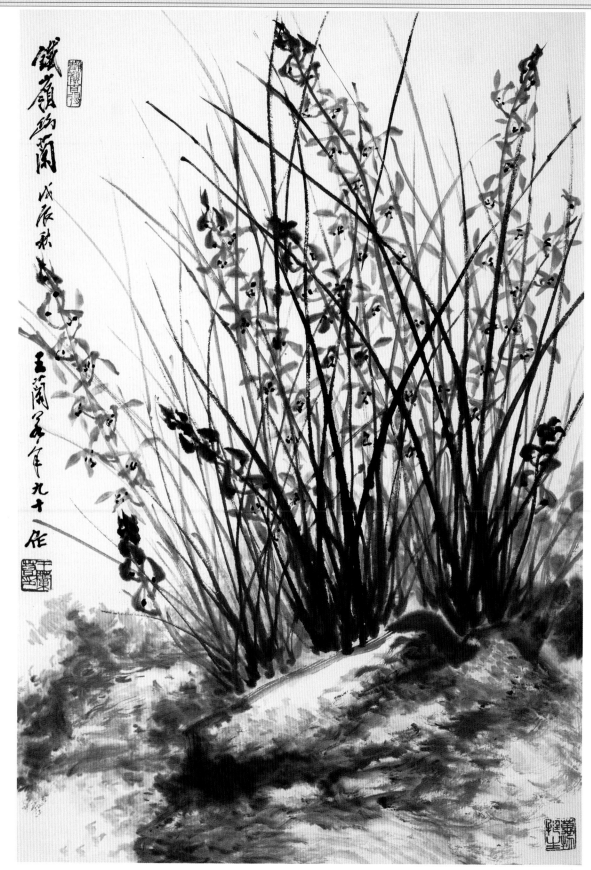

铁岭幽兰 80 x 50 cm 2000年

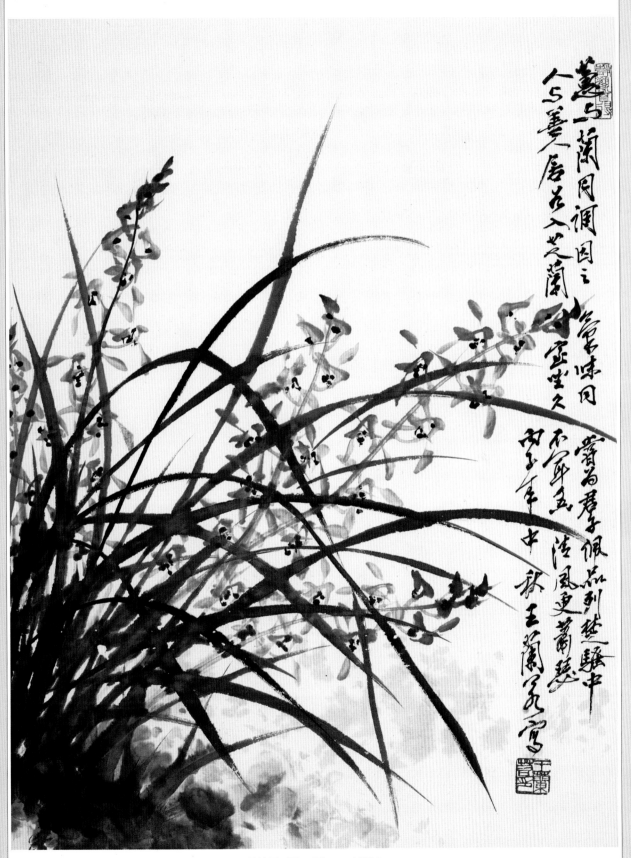

墨兰图　70 x 50 cm　1996 年

图书在版编目(CIP)数据

兰若画兰／王兰若著．－上海： 上海书店出版社，
2004.2
　ISBN 7-80678-197-8
　Ⅰ.兰... Ⅱ.王... Ⅲ.兰科－花卉画－技法（美
术） Ⅳ.J212.27
　　中国版本图书馆 CIP 数据核字(2003)第 125007 号

兰若画兰

绘　　著
王兰若
责任编辑
那泽民
整体设计
那泽民
技术编辑
张伟群
出版发行
世纪出版集团 上海书店出版社
地　　址
200001 上海福建中路193号　www.ewen.cc
制版印刷
上海精英彩色印务有限公司
开　　本
787×1092mm　1/16
印　　张
5
印　　数
1－3000
版　　次
2004 年 2 月第一版
印　　次
2004 年 2 月第一次印刷
书　　号
ISBN 7-80678-197-8/J·110
定　　价
36.00元